卡通動漫屋

叢琳／編著

動漫實物卡通化技法寶典

實物卡通化

新一代圖書有限公司

前　言

　　「卡通動漫屋」系列是一套講述卡通動漫各個精彩部分繪畫技法的圖書。這是一套很漂亮、很好看的書，更是一套引領你進入卡通世界的書。不是因為這本書有多深奧，而是她簡潔明瞭，輕鬆活潑，指引讀者一步步快樂地讀下去。

　　《實物卡通化》就是以各種實物轉變成卡通形象而展開論述，從卡通的概念至建構卡通的基本元素、從靜物、風景、居家建築至交通工具的卡通化、從動物、人物的卡通化，都在講述著卡通世界的畫法。卡通世界源自現實世界，在繪製每一主題內容時多觀察它在生活中存在的狀態，進行誇張變形或者加入表情就能成功地刻畫卡通形象。這是一個循序漸進的過程，要有耐心，只要向前邁進，不管畫得好與壞，都要為自己鼓掌。

　　全書共分為七章。先詳細介紹卡通的概念及方法、卡通基礎元素，因為卡通的形成離不開表情與肢體，尤其針對無生命的靜物更需要這些使之充滿生命的活力。然後就是具體的卡通形象轉變的過程。在這個過程中涉及生活的各層面：冰冷的、有生命的、大自然的、人k類活動所產生的文明等。在這些事物的背後隱藏著他們各自的語言與情感，我們通過卡通化的方式，使他們能夠與我們相通交流。他們不僅僅擁有我們的表情、肢體動作，更重要的是他們可以傳遞愛、傳遞一種永恆而美好的生命狀態。

　　我相信當你認真地讀完此書、並認真體會每個實物卡通化的方法後，你一定能讓萬事萬物都走進卡通的世界，都能為冰冷的實物注入鮮活的生命。

　　本書是所有動漫愛好者的夥伴，同時也是動漫工作者的參考教材。

　　在此感謝那些為了這套圖書的出版而默默耕耘的朋友們，感謝讀者一直以來的支持！

叢琳

團隊成員

叢琳　　李娟　　董紅佳　　叢亞明　　趙晨　　王靜　　莊如玥

目 錄

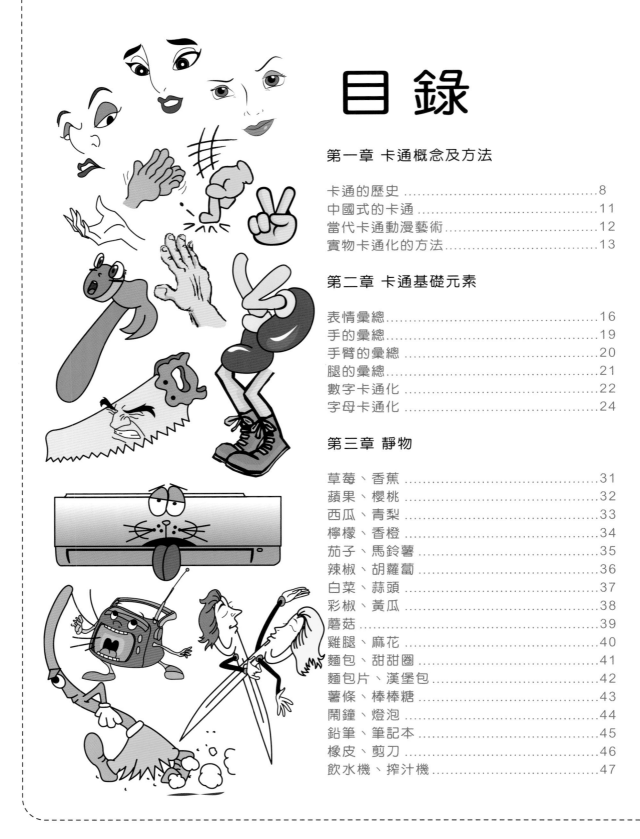

第一章 卡通概念及方法

卡通的歷史 ... 8
中國式的卡通 11
當代卡通動漫藝術 12
實物卡通化的方法 13

第二章 卡通基礎元素

表情彙總 .. 16
手的彙總 .. 19
手臂的彙總 .. 20
腿的彙總 .. 21
數字卡通化 .. 22
字母卡通化 .. 24

第三章 靜物

草莓、香蕉 .. 31
蘋果、櫻桃 .. 32
西瓜、青梨 .. 33
檸檬、香橙 .. 34
茄子、馬鈴薯 35
辣椒、胡蘿蔔 36
白菜、蒜頭 .. 37
彩椒、黃瓜 .. 38
蘑菇 .. 39
雞腿、麻花 .. 40
麵包、甜甜圈 41
麵包片、漢堡包 42
薯條、棒棒糖 43
鬧鐘、燈泡 .. 44
鉛筆、筆記本 45
橡皮、剪刀 .. 46
飲水機、榨汁機 47

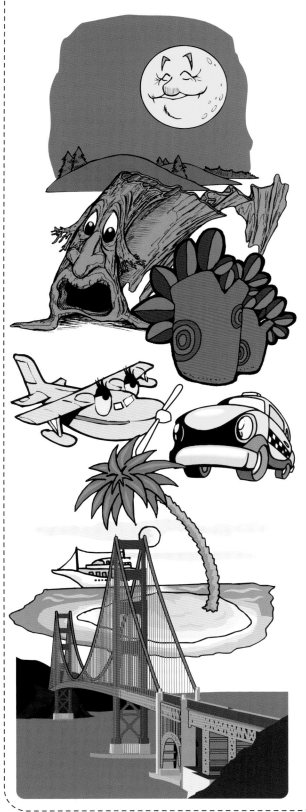

杯子、湯鍋 48
掃把、垃圾桶 49
叉子、水果刀 50
鋸子、錘子 51
鋼琴、豎琴 52
大提琴、阮 53
電視、電腦 54
冰箱、洗衣機 55
冷氣機、微波爐 56
照相機、收音機 57
DVD播放器、音箱 58
吸塵器、手機 59
烤麵包機、電水壺 60

第四章 風景

滿月、半月 61
星星、雲朵 63
火焰 ... 64
水滴、龍捲風 65
仙人掌 ... 66
向日葵、四葉草 67
樹木 ... 68
帳篷 ... 69
雪景 ... 70
島嶼 ... 71
瀑布 ... 73

第五章 居家建築交通

桌子、凳子 76
沙發、椅子 77
床、床頭櫃 78
浴缸、馬桶 79
窗戶、門 ... 80
室內場景 ... 81
飛機 ... 85
貨車 ... 86
小汽車 ... 87
自行車、郵筒 88

路障、垃圾桶 89
滅火器、消防栓 90
雕塑、獅身人面像 91
艾菲爾鐵塔 92
燈塔 93
比薩斜塔 94
金門大橋 95
伊斯蘭建築 96

第六章 動物

老鼠 98
兔子 99
狗 100
鴨子 101
山羊 102
乳牛 103
樹懶 104
猩猩、猴子 105
老虎 106
獅子 107
狐狸 108
鱷魚 109
鷹 110
禿鷲 111
蛇 112
蝙蝠 113
蚱蜢 114
蜜蜂 115
鯰魚、鯊魚 116
螃蟹、章魚 117
海馬、海螺 118
青蛙 119
烏龜、海龜 120

第七章 人物

女孩 122
男孩 125

卡通概念及方法

1923年，年僅22歲的華特·迪士尼告別故鄉前往好萊塢尋求發展。他白手起家註冊成立了「迪士尼兄弟動畫製作公司」。在1927年遭受了他事業上的第一個沉重的打擊。懊惱而無奈地踏上了返鄉的旅途，而正在這次途中沃爾特的頭腦中出現了一隻活潑可愛的小老鼠形象。後來給這個嶄新的卡通形象取了個響亮的名字「Mickey Mouse」！這就是日後享譽世界，為各個國家的兒童所喜愛的卡通明星──米老鼠。

卡通的歷史

「卡通」一詞是由英文中的「Cartoon」音譯而來，意思是漫畫。卡通在各國各地都有各自的風格，隨著時代的發展，其風格也不斷變化，一般通過歸納、誇張、變形等手法來塑造各種形象。卡通要求誇張與變形，所包含的形式要比通常意義上的漫畫廣泛，強調諷刺、機智、卡通和幽默，可附加或無需文字説明。

從卡通的詞源上，我們就能確知，卡通作為一種藝術形式最早起源於歐洲。而在近代歐洲，有兩個促使卡通出現的重要歷史條件：首先，資本主義萌芽的發展，壯大了市民階層的力量，導致社會結構的重大變化；其次，自文藝復興運動以來，自由開放的藝術理念開始為社會所接受。這兩個條件的相互作用，使得傳統繪畫走下了中世紀的神壇，日益接近平民的審美趨向，給以簡御繁的卡通畫提供了產生的社會基礎。

在十七世紀的荷蘭，畫家的筆下首次出現了含卡通誇張意味的素描圖軸。而以法國人奧諾雷・杜米埃（1808-1879年）為代表的諷刺漫畫家，更是將政治卡通發展到了藝術的高度。時至今日，政治卡通依然是西方大眾文化的重要組成部分。

在卡通藝術的發展史上，英國扮演了一個相當重要的角色。

早在17世紀末，英國的報刊上就已經出現了許多類似卡通的幽默插圖，隨著報刊出版業的繁榮，到了18世紀初，出現了專職卡通畫家，英國卡通的風格也逐漸定型。與同時期歐洲大陸的幽默諷刺畫相比，英國的卡通畫較多地取材於社會風情，以幽默含蓄見長。1841年，著名的《笨拙》（Punch）畫報在倫敦創刊。這本著名的諧趣性期刊，在卡通發展史上佔據著顯著的地位。事實上，正是這個刊物的供稿人、著名畫家約翰・李奇和編輯馬克・雷蒙首次將幽默諷刺畫正式命名為「卡通」。同時，這本刊物也是傳統的卡通畫向連環畫過渡的重要橋樑。在早期的《笨拙》畫報上，就已經連載了許多與連環畫的概念相近的作品。而約翰・裡奇繪製的《布瑞克先生歷險記》，更是具備了眾多連環畫的構成要素。

19世紀末，彩色印刷術的出現引發了出版業的一場革命。相應的，彩色漫畫開始出現在人們的視野中。1901年，著名出版商哈姆士・沃思，在併購了幾家雜誌的基礎上，成立了聯合出版公司（簡稱「AP」），先後出版了《小精靈》、《水泡》、《微笑》、《彩虹》、《老虎提姆》週刊和《叢林狂歡》等漫畫刊物。其它如「特萊普斯和霍姆士」公司出版的《煙火》和皮爾遜出版的《大彙刊》等，都不同程度地介入了彩色漫畫的出版與發行。這一時期，英國漫畫期刊一個重要的變化，就是刊物的讀者定位由成年人逐漸轉向兒童和青少年。

在整個20世紀初，卡通漫畫始終在尋找與美國文化的交匯點。在這個過程中，產生了許多優秀的作品和令人難忘的卡通形象。不過，直到30年代初，美國卡通漫畫的黃金時代才真的來臨。

對於「黃金時代」，有這樣一個精闢的描述：美國漫畫的黃金時代就是超級英雄在廉價畫報上橫行的時代。眾所周知，諸如超人（SUPER MAN）、蝙蝠俠（BATMAN）、閃電俠（FLASH）、潛水俠（AQUA MAN）等眾多的超級英雄形象都產生在這個時期。這些超級英雄的共同特點就是擁有健美運動員般的身材，常人無法具備的超能力，不斷打倒邪惡又強悍的敵人，拯救世界。而其中最具代表性和持續影響力的，恐怕就要算是超人和蝙蝠俠了。

超人特攻隊

蝙蝠俠

　　1954年4月，美國聯邦參議院青少年犯罪調查委員會針對漫畫對青少年的影響問題舉行公開聽證會，在參議院聽證會後不久，漫畫出版商們在1954年10月26日成立了「美國國內漫畫雜誌聯合會」，並制定了「聯合會內部檢查標準」，還要求在此後出版的漫畫封面上明確標明限制等級。這無疑是一個對美國漫畫業具有深遠影響的事件。美國漫畫業因此而元氣大傷，雖然日後有所恢復，但終究還是沒能重振昔日雄風。

　　與美國漫畫業一波三折的發展歷程相比，同時期的美國動畫業卻始終保持著強勁的發展勢頭。而要回顧這段歷史，就不能不提到沃爾特・迪士尼和他的迪士尼公司。作為後來者的沃爾特卻是真正促使美國動畫業走向飛躍的人。因此，我們有足夠理由認為「沃爾特・迪士尼是動畫史上的第一位大師」。1923年，年僅22歲的沃爾特・迪士尼告別了故鄉堪薩斯，動身前往好萊塢尋求發展。他白手起家，以僅有的3200美元註冊成立了「迪士尼兄弟動畫製作公司」。

　　在好萊塢的最初幾年中，迪士尼和他的公司漸漸地站穩了腳跟，但是在1927年沃爾特遭受了他事業上的第一個沉重的打擊。這年，他創作的第一個廣受歡迎的卡通人物「幸運兔奧斯華」被發行公司用欺騙的手段奪走，公司因此幾乎陷入絕境。惱怒而無奈的迪士尼踏上了返回故鄉堪薩斯的列車。然而，正是在這次返鄉的旅途中，沃爾特的頭腦中出現了一隻活潑可愛的小老鼠。後來，沃爾特的夫人給這個嶄新的卡通形象取了個響亮的名字「Mickey Mouse」！這就是日後享譽世界，為各個國家的兒童所喜愛的卡通明星──米老鼠。米老鼠的出現，固然為迪士尼公司提供了一筆巨大的無形資產。然而，要使米奇和他的夥伴們成為人見人愛的超級明星，迪士尼公司還必須有新穎的製作理念。而新理念的核心就是重視劇情的設計和不斷創新。

1928年11月18日，作為電影史上的第一部音畫同步的有聲動畫片，《汽船威利號》在紐約市的殖民大戲院隆重首映，並取得成功。到了1932年，迪士尼又推出了第一部彩色動畫片《花與樹》（Flowers and Tree）。除了預料之中的轟動之外，它也為迪士尼贏得了奧斯卡動畫短片獎。五年後，即1937年，迪士尼耗費數年時間精心打造的第一部全動畫卡通劇情片《白雪公主》（Snow White and the Seven Dwarfs）上映。這是一部劃時代的動畫片，具有里程碑的意義。而且因為這部作品所取得的巨大商業成功，使得迪士尼的製作計劃開始向長片傾斜。緊接著，在1940年裡，迪士尼公司連續推出了《木偶奇遇記》和《幻想曲》兩部動畫長片。其中，《幻想曲》更是被視為現代動畫片的經典之作，推出伊始便獲得了廣泛讚譽。在不斷推出新作的同時，迪士尼的卡通明星陣容也不斷擴充，除了米老鼠之外，米妮（Minnie）、布魯托（Pluto）、高菲（Goofy）和唐老鴨（Donald Duck）等新形象也陸續出現在了迪士尼的動畫片中。伴隨著不斷湧現的優秀作品和卡通明星，迪士尼公司終於在40年代初確立了它在卡通帝國中的霸主地位。

雖然經歷了許多波折，但是沃爾特・迪士尼和他的公司依然是那個時代無可辯駁的成功者。今天的迪士尼已經成為了世界性的「娛樂王國」，這也從另一個角度上證明了沃爾特的理想和成功是超越時代的。

總而言之，在這一時期，無論是美國的漫畫業還是動畫業，都取得了長足的發展。值得注意的是，在這個發展過程中，圍繞著卡通產品，美國的娛樂產業形成了一套完整的商業運作體系，實現了卡通自身發展的良性循環。而「美式卡通」也正是以此為基礎，才得以實現它在全球範圍內的擴展，成為了一股不容小視的文化力量。

米老鼠和唐老鴨

湯姆與傑利

到了20世紀末，隨著計算機多媒體技術的興起，動畫片的生產和製作面臨新的革命。迪士尼公司再次充當了新技術的弄潮兒，推出一系列大製作的動畫巨片，包括取材於安徒生童話的《小美人魚》（1990年）、根據阿拉伯古典名著改編的《一千零一夜故事》（1992年）、根據莎翁名著改編的《獅子王》（1994年）、反映早期北美殖民生活的《風中奇緣》（1995年），以及第一部全部採用數字技術製作的動畫片《玩具總動員》等等。這些動畫大片的推出不但體現了迪士尼駕馭新技術的能力，而且還引發了「劇場傳統」的回歸，人們不再守著家裡的電視機，而是買票到影院裡去觀看動畫片。這是電視取代電影成為最重要的動畫媒體之後從未有過的現象。另一方面，以「夢工廠」為代表的業界新銳也在與迪士尼的競爭中逐漸崛起，不斷為世界各國的卡通迷們奉上精美的「動畫大餐」。

中國式的卡通

值得注意的是，近年來，在中國，「中國學派」的出現，把民族文化與動畫藝術有機地結合在一起，創造出一部部美輪美奐的動畫精品，在世界上為中國卡通界贏得了尊重與讚譽。

1. 木偶動畫（PUPPET ANIMATION）

以立體木偶而非平面素描或繪畫來拍攝的動畫影片。木偶動畫片和一般意義上的動畫片是不同的，木偶動畫片是由木偶戲發展起來的。那些木偶，每一個都是那樣逼真，活靈活現，在舞台上一舉手一投足，關節的細微之處都透著逼真和喜劇的效果。

中國的木偶動畫片有《阿凡提》、《真假李逵》、《小馬虎》、《神筆馬良》、《曹沖稱象》、《嶗山道士》等。

阿凡提　　　　　　　　　　　　　　　神筆馬良

2. 水墨動畫

水墨動畫片可以稱得上是中國動畫的一大創舉。它將傳統的中國水墨畫引入到動畫製作中，那種虛虛實實的意境和輕靈優雅的畫面使動畫片的藝術格調有了重大的突破。1960年，上海美影廠拍了一部稱作「水墨動畫片斷」的短片，作為實驗。同年，第一部水墨動畫片《小蝌蚪找媽媽》誕生，其中的小動物造型取自齊白石筆下。該片一問世便轟動全世界。

與一般的動畫片不同，水墨動畫沒有輪廓線，水墨在宣紙上自然渲染，渾然天成，一個個場景就是一幅幅出色的水墨畫。角色的動作和表情優美靈動，潑墨山水的背景豪放壯麗，柔和的筆調充滿詩意。它體現了中國畫「似與不似之間」的美學，意境深遠。

中國的水墨畫

當代卡通動漫藝術

CG動畫

「CG」原為Computer Graphics的英文縮寫。隨著以計算機為主要工具進行視覺設計和生產的一系列相關產業的形成，國際上將利用計算機技術進行視覺設計和生產的領域通稱為CG。它既包括技術也包括藝術，幾乎囊括了當今電腦時代中所有的視覺藝術創作活動，如平面印刷品的設計、網頁設計、3D動畫、影視特效、多媒體技術、以電腦輔助設計為主的建築設計及工業造型設計等。

在日本，CG通常指的是數位化的作品，內容是純藝術創作到廣告設計，可以是2D或3D、靜止或動畫。廣義的還包括DIP和CAD，現在CG的概念正在擴大，由CG和虛擬真實技術製作的媒體文化，都可以歸於CG範疇，它們已經形成一個可觀的經濟產業，所以提到CG時一般可以分成五個主要領域：

一、CG藝術與設計

包括2D、3D的，靜止畫、動畫（movie），從自由創作、服裝設計、工業設計、電視廣告（CM）到網頁設計，可謂包羅萬象。

二、遊戲（Game）軟體

電子遊戲開始於美國，日本的軟體使之風靡世界。遊戲公司憑藉日本動畫，漫畫的文化積累，充分運用CG，一舉形成了世界注目的遊戲產業。

三、動畫（Animation）

從手塚治蟲的「鐵臂阿童木」起，日本的動畫就廣為世界所熟悉，在電腦普及之前，靠手工繪製的動畫已經成了日本的朝陽產業。但在人工費等成本不斷上漲中，如果不使用電腦，很難想像動畫產業能有今日的規模。

四、漫畫（Comic）

在導入CG前，漫畫在日本已經是一個成熟的文化產業，是深受男女老少喜愛的大眾文化。有幼兒漫畫、少男漫畫、少女漫畫、青年漫畫、女性漫畫、成人漫畫等等，有覆蓋各個年齡層次的內容與風格。隨著讀者的年齡增大，老年漫畫也開始出現。雖然漫畫家們主要還是採用手繪，然後用掃瞄儀進行數位化，很多技法採用了photoshop之類的軟體。年輕一代越來越習慣於用繪圖板和Illustrator、Paitner之類的軟體直接創作，或者用數位相機的素材加工成漫畫。

五、遊戲CG動畫

通常大家所說的遊戲中的CG動畫其實是用3D模擬引擎製作的動畫短片，畫面絢麗真實。著名的有暴雪公司遊戲三部曲的《星際爭霸2》開頭CG動畫、《魔獸爭霸3》戰役CG動畫、《戰錘40000》開場CG動畫等等。

戰錘中的角色

實物卡通化的方法

1. 抓住特點盡量誇張變形

　　「卡通因為具有了幽默誇張，有時還會有諷刺的味道，因此在具體的繪製過程中，盡可能地捕捉住對象的特點並且最大化地誇張，如下面的幾個例子：

「喜歡笑是我的天份，我在球場上、在生活中就是喜歡露出我的牙齒來！」
將人物的牙齒最大化放大，在此已沒有美與醜的概念，而是一種可愛，一種由衷喜歡的可愛。

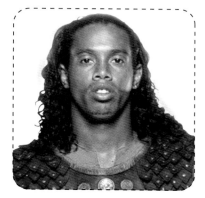

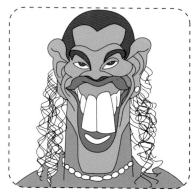

← 「我不就是胖了點嘛，把我畫得這麼酷」
根據人物的特徵，盡可能地最大的誇張，哪怕不像都不要緊，我們只是要那份不受拘束的表現，盡可能將心底的感受淋漓盡致地展現。

身體的某個局部有特點：鼻子大、肚子大、瘦、肌肉豐滿結實……那就盡情地展現，讓各種感覺超出平常的狀態，形成鮮明的對比，這種誇張不對稱、不協調的美在卡通的世界中卻是那樣的自然舒適。

2. 擬人化

　　最喜歡看到動物們豐富的表情，他們與人類有著真實的感覺，只要冰冷的事物添加了人類的情感，一切就會變得充滿生機，具有了靈魂層面的感動。

　　很多時候在動畫的世界中，你已無法確定他們就是動物，他們的表情及故事和人類是如此接近、又如此真實，其實這一切就是由我們創造出來的，他們就是人類真實的意識。

2. 特異化

　　這種方法是我個人總結歸納的，之所以叫「特異化」是因為動物可以擬人，反過來人若要模擬動、植物又將怎樣？或者幾種不同特質的事物組合在一起又會是什麼情形？這個過程很像異形，他們超自然與現實，因此才有特異的能力，才有極其強大的力量，這種力量可以被正義來引導也可以被邪惡來引導，但是總歸會回到陽光的懷抱。

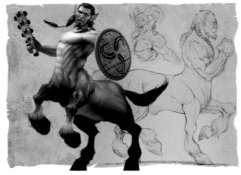
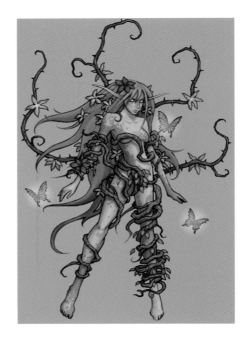

卡通基礎元素

這些元素雖簡單,卻構成了卡通世界的基礎大廈。當在每一個冰冷的事物上添加這些元素時,他們就會立刻照亮四周,帶來嶄新的形象,構成了世界五彩紛呈的景象。

卡通基礎元素

16

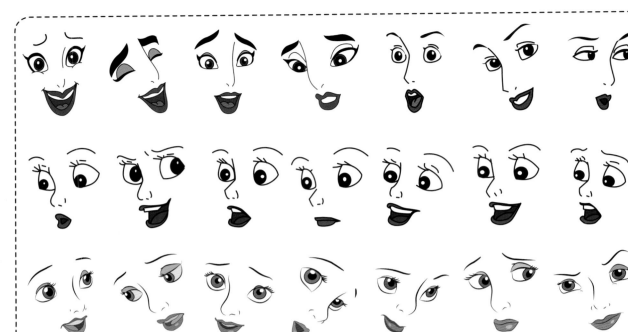

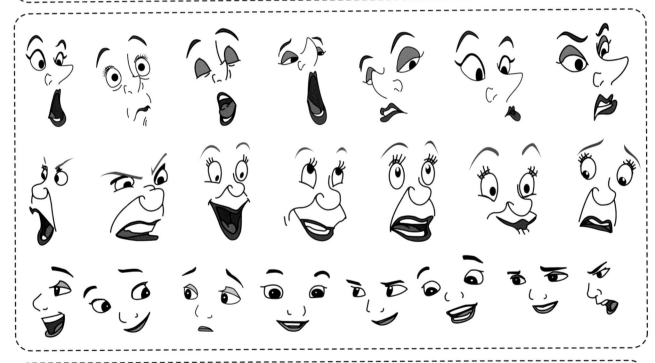

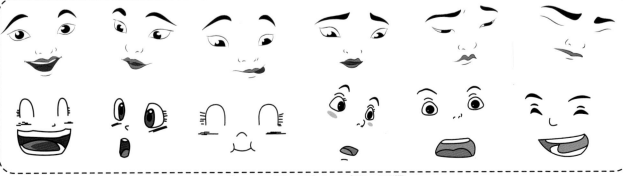

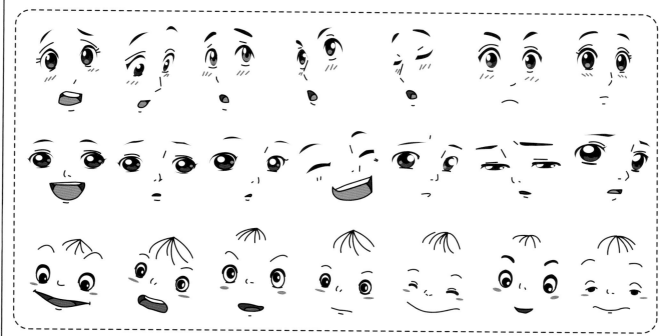

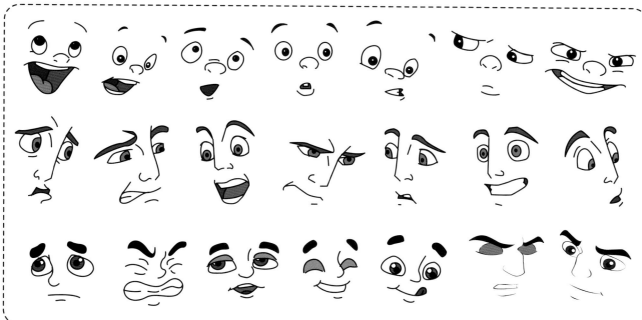

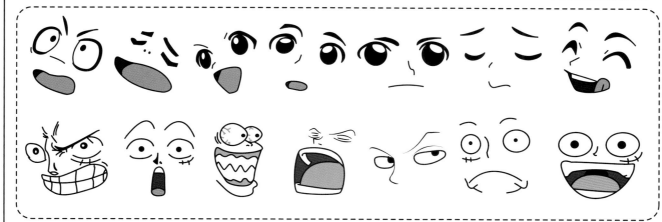

卡通基礎元素

17

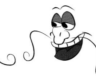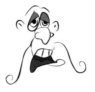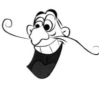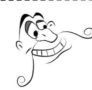

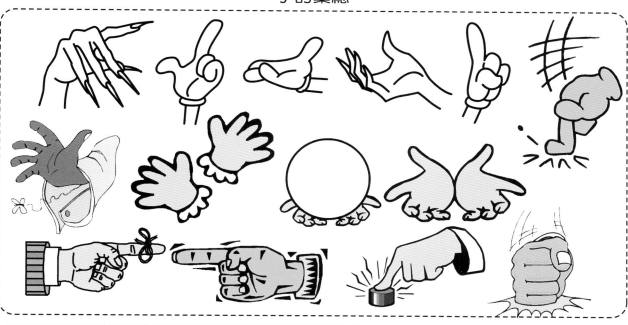

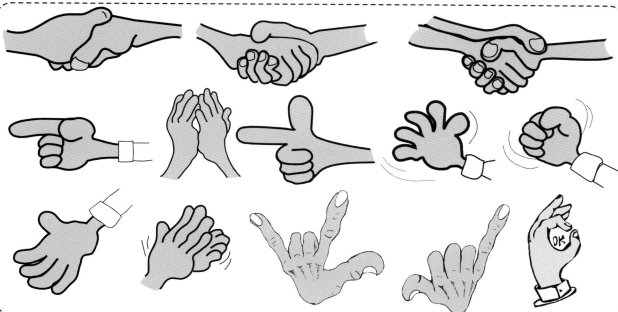

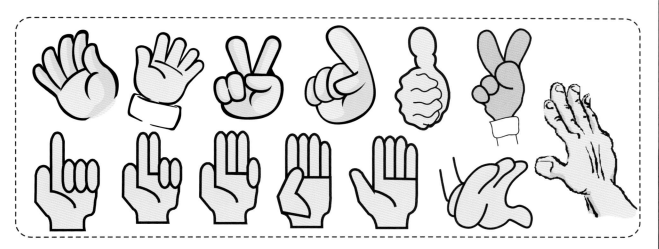

卡通動漫屋

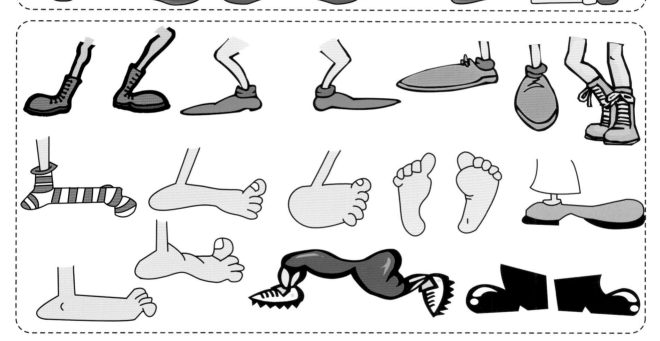

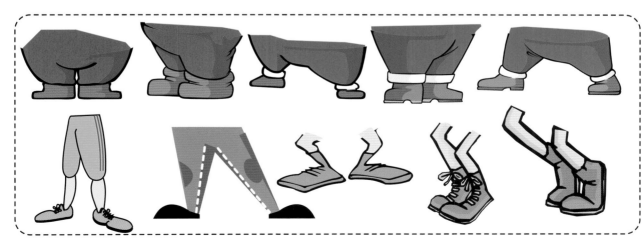

數字卡通化

0

❶ 　❷

趴在數字「0」上的大河馬。將肚皮轉變為數字「0」，歪著頭的表情十分憨厚可愛。

1

❶ 　❷

數字「1」的變形比較簡單，即使只是自身的變化，就會很可愛。在這裡為數字「1」添加了一張很詭異的笑容。使它看上去更幽默。

2

❶ 　❷

將數字「2」變化成熊寶寶，帶著睡帽，睡眼惺忪的樣子著實可愛。身上的條紋和爪印加深了慵懶的感覺。

3

❶ 　❷

將數字「3」轉變為狐狸的樣子。好像躡手躡腳地朝人們走來一樣。

4

❶ 　❷

可愛的梅花鹿被鑲嵌到數字「4」上。將梅花鹿的身體變為數字「4」，淡淡的粉色給人很柔和的感覺。

數字卡通化

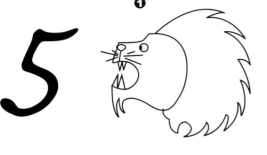
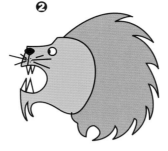

獅子的鼻樑和張開的血盆大口湊成了數字「5」的輪廓。這只張著大嘴的獅子毫無令人生畏的感覺，反而會覺得很可愛。

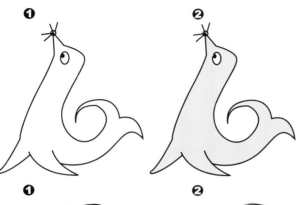

小海狗的身體和捲曲的尾巴湊成了數字「6」的輪廓。抬起的頭和伸長的嘴巴，一定是在嗅美味的東西。

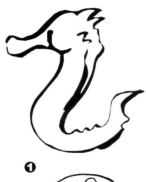
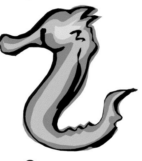

海馬的頭部和身體湊成了數字「7」的輪廓。慵懶的姿態，緩慢地向前前行。

小蛇的身體圍繞成數字「8」的樣子。這樣高難度的姿態，是只有在卡通世界中才能做到的。

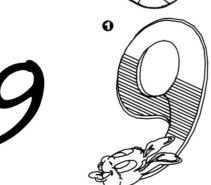
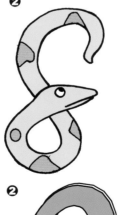
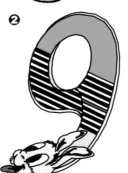

數字「9」變成F1方程式的賽道，狂奔中的兔子，從盤旋的賽道上直衝下來。速度十分驚人啊！

A

❶

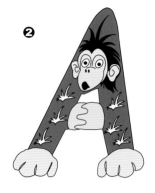

❷

這是字母「A」的變形。將猴子的手交叉在一起，做成中間的橫道。還讓「A」擁有了雙腳，可以站立在紙面上。

B

❶

❷

將字母「B」變形成熊先生的樣子。用雙手、雙腳圍成「B」的輪廓，戴上帽子更顯擬人化。

C

❶

❷

站在樹杈上的鸚鵡被演變成字母「C」的樣子。傾斜的身體和彎成半弧狀的尾巴，構成了「C」的輪廓。

D

❶

❷

變形成字母「D」的狗也很可愛。慵懶的表情，吐著舌頭。使字母「D」也充滿卡通效果。

E

用坐在地上的大象，表現「E」的形態顯得很恰當。背鞍和腳環的出現，使它看上去更像馬戲團裡的大象。也是一種裝飾，使字母不再單調。

F

將字母「F」變形魚的形態。魚鰭滿足了字母「F」的結構。曲線的身體和翹起的嘴巴，使「F」更加可愛。

G

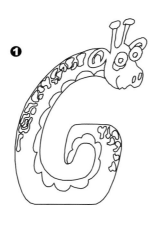 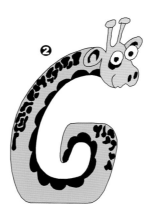

將高大的長頸鹿捲曲成字母「G」的樣子，十分有趣。長頸鹿的四肢已被淡化，直接通過脖子和身體組成字母「G」。

H

與字母「D」的寵物狗相比，這只更顯可愛。「H」的兩條豎線，一條變為頭和下肢，一條變為尾巴和下肢。通過較為顯眼的顏色，使其看上去更滑稽。

卡通基礎元素

25

字母卡通化

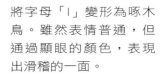

將字母「I」變形為啄木鳥。雖然表情普通，但通過顯眼的顏色，表現出滑稽的一面。

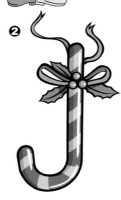
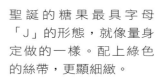

聖誕的糖果最具字母「J」的形態，就像量身定做的一樣。配上綠色的絲帶，更顯細緻。

將字母「K」變成奶牛的樣子，奶牛的頭和四肢，分別鑲嵌到「K」的四個端點上，字母「K」的身體也和奶牛的身體融合在一起。

將字母「L」變成聖誕襪子。盛滿禮物的襪子，會讓所有收到它的人欣喜若狂。

一隻擺成字母「M」姿勢的狐猴，看起來十分滑稽。感覺像是倒立用手走路。

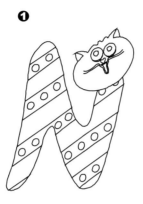
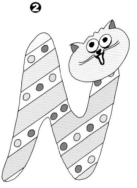

正在幻想著什麼的貓，浮現在字母「N」上。字母兩端，一端為頭，一端是尾。弓起的身體形成「N」的整體輪廓。

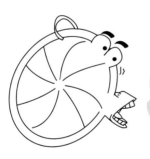
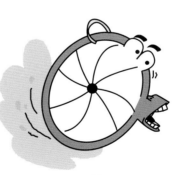

將字母「O」演變成正在疾馳奔跑的車輪，一幅很著急的表情。飛輪所經之處，捲起漫天的黃沙。

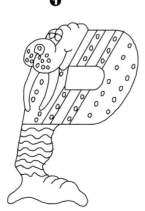
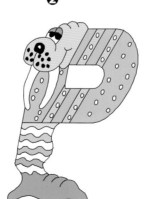

將字母「P」變換成海獅的姿態。淡藍色與白色的波浪線，使「P」的變形更有海洋氣息。

卡通基礎元素

27

卡通動漫屋

Q

趴在圓環上的野豬，腳落在圓環外，組成字母「Q」的形態。變形後的野豬，失去了往日的粗暴，而顯得十分可愛。

R

附在字母「R」上的國王企鵝，繫著藍色的蝴蝶結，依然保持牠的紳士風度。

S

字母「S」的組合十分滑稽，將公雞與蟲子結合在一起，天生的一對冤家湊在一起，誰會比較苦悶呢！

T

將猩猩伸直的胳膊、摔在一起的軀幹和腿湊成字母「T」的形狀十分形象。怪異的外形，使猩猩看起來像是穿了件縮了水的泳衣。

U

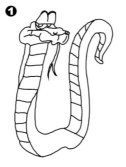
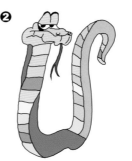

蛇的身體非常易變，將它變形成字母「U」的形態一點也不為過。

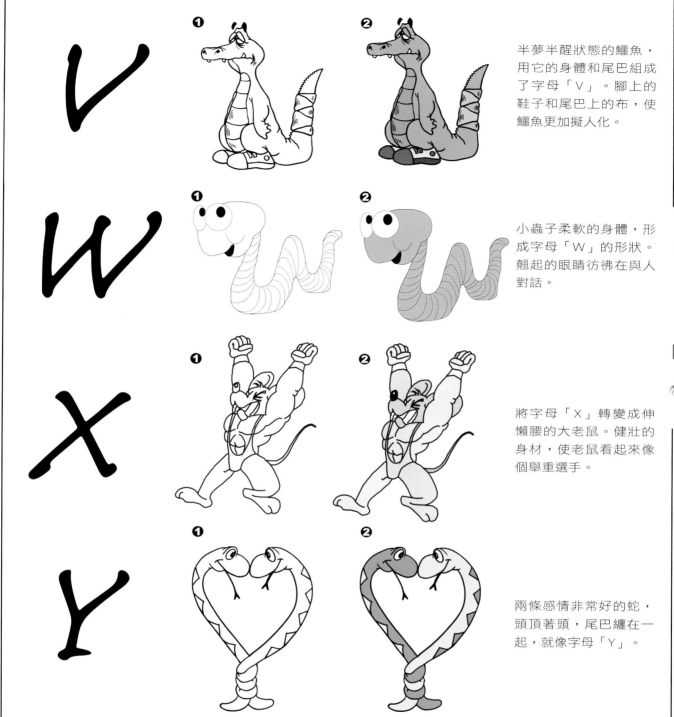

半夢半醒狀態的鱷魚，用它的身體和尾巴組成了字母「V」。腳上的鞋子和尾巴上的布，使鱷魚更加擬人化。

小蟲子柔軟的身體，形成字母「W」的形狀。翹起的眼睛彷彿在與人對話。

將字母「X」轉變成伸懶腰的大老鼠。健壯的身材，使老鼠看起來像個舉重選手。

兩條感情非常好的蛇，頭頂著頭，尾巴纏在一起，就像字母「Y」。

將五線譜和音符，轉變成最後一個字母「Z」。

卡通基礎元素

29

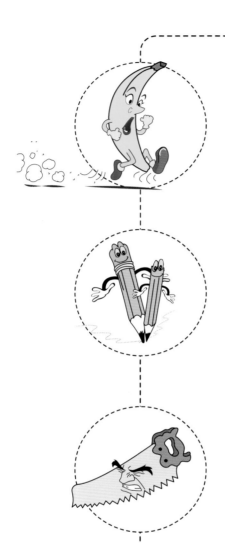

 靜　物

「擁有怎樣的心情就會有怎樣的世界」，針對不同的對象憑著內在直覺再加上前述的元素，就能很快地將實物的情感表現出來。」

草莓

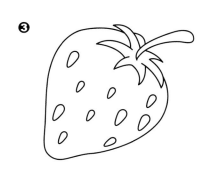

第一步，找個顏色誘人的草莓作為參考。

第二步，透過參考照片，誘人的草莓就畫出來了，只需要畫個簡單的線圖即可。

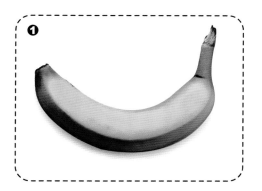

第三步，可以將草莓的線條精簡，把線條繪製得圓潤些，看起來會更卡通化。

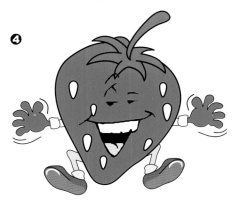

第四步，賦予草莓生命，可以為它添加表情與四肢，讓它看起來更具動感。

香蕉

第二步，透過參考照片，畫出美味的香蕉，只需要繪製出幾條簡單的線圖就可以完成。

第一步，找到美味的香蕉作為參考。

第三步，可以精簡線條，把線條繪製得圓潤些，好像半圓形，看起來會更卡通化。

第四步，為它添加表情與四肢，為了更有動感，可以加一些代表速度的線條及煙霧。

蘋果

第一步，找出一張蘋果的照片，作為參考。

第二步，透過實物照片，畫出可口的蘋果，蘋果的輪廓是從圓形變化而成。

第三步，可將蘋果柄做些小小的變形，使線條更粗圓。還可為它添加一些輔助的東西作修飾，例如葉子。將蘋果底下的凹槽延伸變長，好像蘋果的腳。

第四步，為可口的蘋果添加表情和四肢，使它更卡通化，也會更有動感。

櫻桃

第一步，找到美味的櫻桃，作為繪圖參考。

第二步，通過參考照片，美味的櫻桃被繪製出來了，通過簡單的線條就可繪製出來。

第三步，可調整櫻桃之間的位置和角度，使原本疏遠的三個櫻桃，變得緊密。

第四步，為櫻桃添加表情與四肢，這樣櫻桃看起來會更加生動，富有生命。

西瓜

第一步，找一個圓圓的西瓜，作為繪圖參考。

第二步，通過實物照片，繪出西瓜輪廓。

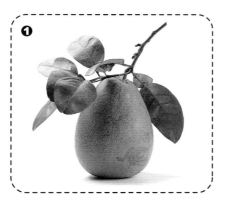

第三步，精簡西瓜皮上的紋理，線條繪製得更加圓潤些，添上一小塊反光，使其更具卡通效果。

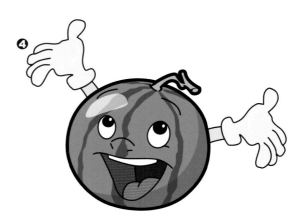

第四步，添加表情與四肢，讓它看起來更具有活力。

青梨

第一步，找到青梨的圖片，作為繪圖參考。

第二步，通過參考實物照片，繪製出青梨的輪廓。

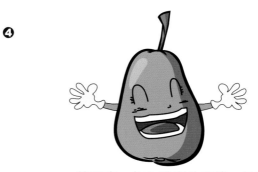

第三步，去掉複雜的葉子，簡化線條，看起來會更卡通化。

第四步，加入豐富的表情，及肢體動作，讓它看起來更擬人化。

檸檬

第一步，找一個檸檬，拍成照片作為繪圖參考。

第二步，通過照片，畫出檸檬的樣子，小圓點代表檸檬皮上的坑洞，會更顯真實。

第三步，進行修改，在線條的處理上可以有粗細相間的變化，這樣檸檬看起來會有卡通的味道。

第四步，加入表情與手腳，看起來好像也因為自己的酸味過濃而捂起了嘴巴。

香橙

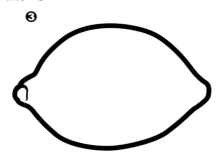

第一步，找一張看起來多汁的香橙照片，作為繪圖參考。

第二步，通過參考，多汁的香橙就畫好了，只需要繪製出簡單的線圖即可。

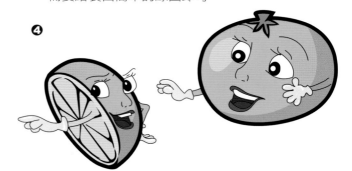

第三步，在線條的處理上可以有粗細相間的變化，這樣香橙看起來會有卡通的味道，果粒可以省略不畫。

第四步，為它添加表情與四肢，為了使香橙更有卡通的味道，可以將兩個香橙的表情狀態，設計成對話的樣子。

茄子

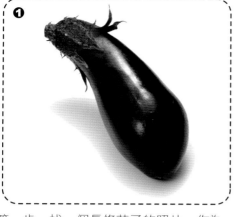

第一步，找一個長條茄子的照片，作為繪圖參考。

第二步，通過參考，長條茄子被繪製出來了，繪製出的效果很接近實物。

第三步，可以將茄子頭頂上的葉子繪製得小些，看起來會更俏皮可愛些。

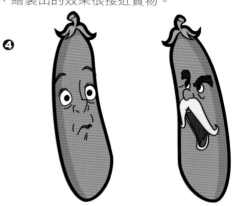

第四步，添加上表情的兩個茄子看起來好像在吵架呢，還真是有趣。

馬鈴薯

第一步，找幾個大小不同的馬鈴薯，拍下照片，作為繪圖參考。

第二步，透過參考圖，將這幾個馬鈴薯繪製出來了，只需要繪製出一個簡單的線圖就可以。

第三步，由於馬鈴薯的形狀不是很規則，為了讓它看起來卡通些，基本上線條保持圓潤就可以了。

第四步，給這三個馬鈴薯加上表情，看起來好像是一位馬鈴薯爺爺在聽兩個小馬鈴薯談話而哈哈大笑。

辣椒

❶

第一步，找出一個辛辣的辣椒照片，作為繪圖參考。

❷

第二步，通過參考，辣椒的輪廓被繪製下來。

❸

第三步，可以進行變形，辣椒上的葉子可以繪製得更卡通些，好像辣椒的帽子。

❹

第四步，給辣椒添加表情和手，看起來像是兩個辣椒在跳舞。

胡蘿蔔

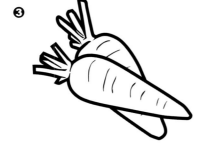

❶

第一步，找幾個營養豐富的胡蘿蔔，拍成照片，作為繪圖參考。

❷

第二步，通過參考，胡蘿蔔就完成了，只需要繪製出一個簡單的線圖就可以。

❸

第三步，可以將胡蘿蔔的線條精簡，把線條繪製得圓潤些，添加些葉子，看起來會更卡通。

❹

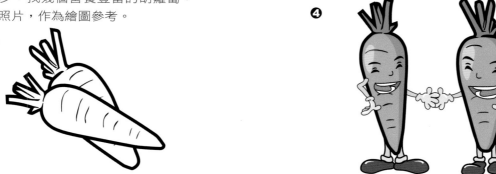

第四步，添加上表情和手腳的兩個胡蘿蔔，好像兩個好朋友在一起，有說有笑。

白菜

第一步，找個大白菜照片，作為繪圖參考。

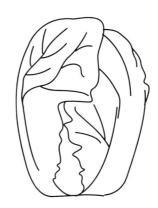

第二步，通過參考，白菜被繪製出來了，注意每個葉子的層疊關係，要畫得有立體感。

第三步，白菜的線條要進行簡化，過多的線條可以不要，只要表現出菜葉和菜梗就可以了。

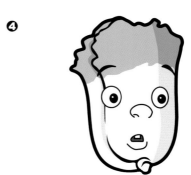

第四步，加了一個簡單的表情後，白菜好像也有了思想，看起來像是正在發呆。

蒜頭

第一步，找兩顆大蒜頭，作為參考。

第二步，透過參考，畫出了蒜頭的輪廓，只需要繪製出一個簡單的線圖即可。

第三步，將蒜頭卡通化，線條可以變得圓潤些、簡單些、有粗細的變化，看起來會更卡通些。

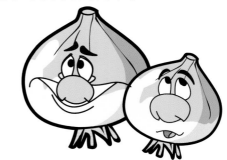

第四步，添加了表情的蒜頭，看起來還真是古靈精怪。

彩椒

第一步，找到顏色誘人的彩椒，拍成照片，作為繪圖參考。

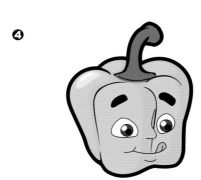

第二步，通過參考，誘人的彩椒被繪製出來了，只需要一個簡單的線圖就可以。

第三步，可以將彩椒的線條精簡，線條的粗細可以有所變化，並且加上陰影，看起來會更卡通些。

第四步，將顏色誘人的彩椒賦予生命，我們可以為它添加表情，讓它看起來更有生氣。

黃瓜

第一步，找根黃瓜，作為繪圖參考。

第二步，通過參考，將黃瓜的輪廓繪製出來，可以用小線條來代表黃瓜身上的刺。

第三步，可以將黃瓜進行變形，兩頭粗些，中間細點。突出黃瓜的體型特點。

第四步，添加表情，黃瓜的身形是長長的，所以五官也可以相應地拉長，這樣的卡通黃瓜就繪製出來了。

蘑菇

第一步，找張蘑菇的照片，作為繪圖參考。

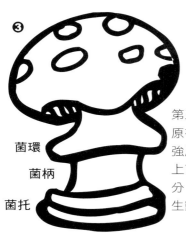

菌蓋

鱗片

第二步，根據照片繪製出毒蘑菇的輪廓。菌蓋上面的鱗片畫出立體感，可以增強蘑菇的美觀。

第二步，根據真實的照片繪製出蘑菇的輪廓。

第三步，將蘑菇卡通化。將兩個完全沒有關聯的蘑菇畫得緊湊些，這樣看上去更像是一家人。將其中一個放大，另一個縮小，會有種在保護小蘑菇的感覺。

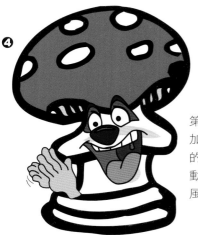

菌環

菌柄

菌托

第三步，將蘑菇卡通化。可以把原有細長的菌柄變得粗圓，以加強厚重效果；還可以為毒蘑菇加上菌環、菌托這些原來沒有的部分。這樣繪製出來的效果會更加生動可愛。

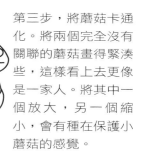

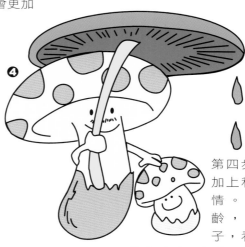

第四步，為毒蘑菇添加表情與肢體。大笑的表情，外加拍手的動作，更顯出蘑菇的風趣幽默。

第四步，為蘑菇添加上和藹微笑的表情。為了區分年齡，可以再加鬍子，看起來更有爺爺的味道。加上呵護小蘑菇的動作，更顯得和藹可親。

雞腿

第一步，將餐桌上美味的雞腿用相機拍下來，作為我們繪圖的參考對象。

第二步，根據照片，我們可以將雞腿的輪廓繪製出來，它現在看起來還是很接近實物的。

第三步，為了讓雞腿進一步接近卡通形象，我們要將它進行簡化。運用簡單的圓形就可以代表雞肉，骨頭的部分用長方形和放倒的數字「3」代替就可以了。

第四步，添加上表情的雞腿，看起來真有趣。不知它倆在聊些什麼有趣的事情。

麻花

第一步，用相機將麻花照下來，作為繪圖的參考。

第二步，認真地繪製出麻花的樣子，詳實的紋理使的麻花看起來很接近實物。

第三步，進行一些改變，過多的紋理可以省略，這樣它看起來會更卡通。

第四步，三個小麻花就這樣完成了。

麵包

第一步，把切成片的麵包拍成照片，作為我們繪圖的參考。

第二步，麵包的實體被繪製出來，從畫出的效果來看，還是很接近實物的。

第三步，對麵包進行變形，可以畫得更圓些。線條可以有粗細變化，這樣麵包看起來會更有質感。

第四步，添加上表情的麵包，好像一個麵包寶寶，圓嘟嘟的，還真是可愛啊。

甜甜圈

第一步，將美味的甜甜圈拍成照片，作為繪圖的參考。

第二步，畫出來的甜甜圈很接近實物效果，身上的小點象徵糖粒。

第三步，變形後的甜甜圈看起來還真可愛，並且由於線條粗細的襯托，顯得很卡通。

第四步，加上表情的甜甜圈看來搞怪有趣，甜甜圈驚訝與發呆的表情還真是生動。

卡通動漫屋

吐司

第一步，找一個吐司，拍成照片。作為繪圖參考。

第二步，吐司的形狀很簡單，並不難畫。吐司上的氣孔是特點，記得要表現出來。

第三步，進行簡單的變形，氣孔可以用幾個圓簡單地表示一下。

第四步，加上表情與手腳的吐司，不知看到了什麼，正捂著肚子哈哈大笑呢。

漢堡

第一步，將快餐店中常見的漢堡拍下來，作為繪圖參考。

第二步，漢堡的線圖完成，對比照片，很接近實物效果。

第三步，將漢堡畫得更圓些，省略過多的線條，這樣漢堡就離卡通更近了。

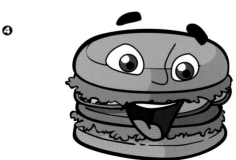

第四步，賦予表情的漢堡，活潑有趣。

卡通動漫屋

薯條

第一步，用生活中常吃的薯條，作為繪圖參考。

第二步，經過照片的對照，繪製出薯條的樣子。仔細觀察，還是可以看出繪製出的效果很接近實物。

第三步，將薯條進行改變，使它更接近卡通。為了讓畫面更活潑，可以讓薯條從袋子裡飛出來。

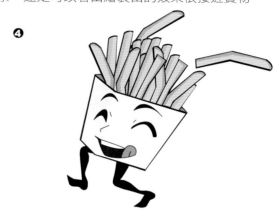

第四步，加入表情，看薯條跑得多快啊，有一根薯條都飛出來了，還真是可愛。

棒棒糖

第一步，找一個棒棒糖，拍成照片。作為繪圖的參考。

第三步，為了讓棒棒糖卡通化，要對它進行修改，中間環狀突出的設計會更有立體感。

第二步，棒棒糖的輪廓並不複雜，只由一個圓形和一個細長的矩形組成。

第四步，擁有笑容的草莓棒棒糖就這樣誕生了。

鬧鐘

第一步，找一個鬧鐘作為繪圖參考。

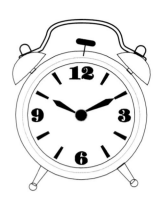
第二步，雖然是畫出來的，但樣子還是接近於真實。

第三步，精簡線條、細節，然後進行變形，要突出鬧鐘身上的特點。

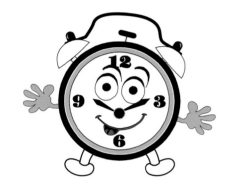
第四步，加上表情，讓這個鬧鐘卡通化。添加上表情和肢體的鬧鐘更生動了。

燈泡

第一步，找一個真實的燈泡，作為繪圖的參考。

第二步，繪製輪廓，只需一個線稿圖就好了。

第三步，進行變形，或是將其特點進行放大縮小，讓它更具有卡通的味道。

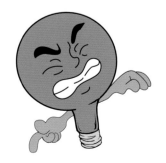
第四步，是最有趣的一個部分，就是添加表情和肢體，讓燈泡更生動。

鉛筆

第一步，找兩枝生活中常用的鉛筆，拍下照片，作為繪圖參考。

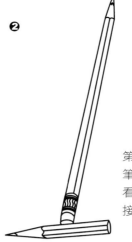

第二步，透過照片，繪製出鉛筆的線稿圖。但從中還是可以看出，繪製出來的鉛筆還是很接近實物的。

第三步，為了使鉛筆更卡通化，可以對鉛筆進行誇張變形，將它特有的東西凸現出來。並且賦予色彩。通過這一步，鉛筆離卡通化的效果就更進一步了。

第四步，為鉛筆添加表情及手，使這個卡通鉛筆看起來更有生命力。這時的鉛筆好像是兩個好朋友一樣，在紙張上快樂地劃來劃去。

筆記本

第一步，隨便找一個筆記本，拍張照片，當作繪圖參考。

第二步，根據照片繪製。注意這個筆記本是活頁的，上面的孔眼與線圈都要表現出來，因為這也是它的特色之一。

第三步，為了讓筆記本更具有卡通的效果，看起來不死板。就要對它進行適當的變形與誇張。主要是在線條的處理上，可以讓紙張稍微捲翹些，這樣筆記本看起來會更活潑些。

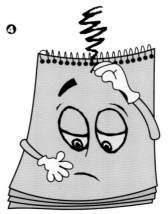

第四步，要想將筆記本更卡通化，那就要為它添加表情。任何一個生命在表達喜怒哀樂時，都是通過表情上的變化來實現的。這個筆記本現在就在通過自己的表情來表達它的煩惱。

橡皮擦

❶

第一步，將生活中常用的橡皮擦作為繪圖參考，用相機照下來。

❷

第二步，根據照片的參考，橡皮擦的輪廓畫好，整體的樣子還是很接近實物的。

❸

第三步，為了使橡皮擦更接近卡通，我們要將它進行變形，豎起來的橡皮看起來好像是在站立。

❹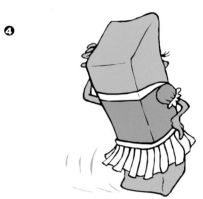

第四步，加上動作的橡皮擦像是優雅的女士，彎曲的線條凸顯出了優美的身材。

剪刀

❶

第一步，找一個生活中常見的剪刀，拍成照片，作為繪圖的參考。

❷

第二步，透過照片，畫出剪刀的輪廓，仔細觀察它的樣子還是非常接近實物的。

❸

第三步，為了方便為剪刀添加有情景的表情動作，可以在這步將剪刀進行變形，這樣看起來會更卡通化。

❹

第四步，添加表情與動作後的剪刀，好像一對伴侶正翩翩起舞。

飲水機

❶ 第一步，將家中的飲水機用相機照下來，作為實物繪圖參考。

❷ a第二步，按照照片的樣子，飲水機的大致輪廓被繪製下來，線稿圖的樣子還是比較接近實物的。繪圖的參考。

❸ 第三步，為了使飲水機的樣子能接近卡通，我們要在它的樣子上進行改變，比如線條的簡化，細節的東西可以不表現出來。

❹ 第四步，添加表情後的飲水機，好像也有了自己的情感一樣。它在用自己的表情與肢體告訴我們很多有趣的事。

搾汁機

❶ 第一步，想知道搾汁機卡通化的樣子嗎，用相機照下它的樣子，作為我們繪圖的參考吧。

❷ 第二步，搾汁機的結構還是比較簡單的。通過對它的繪製，我們可以看出繪製出來的效果還是很接近實物的。

❸ 第三步，為了更卡通化，把搾汁機的主體誇張地彎曲，蓋子也可以飛起來。色彩上可以鮮艷些，這樣整體看起來是非常有動感的。

❹ 第四步，為了讓搾汁機看起來更卡通，可以為它添加表情，這種擬人化的效果讓它看起來更加生活化，讓原本一個冰冷的機械，頓時也擁有了生命。

杯子

第一步，用相機照下杯子的實物照片，作為繪圖的參考。

第二步，按照杯子的樣子，將它的原樣繪製出來，這樣的杯子看起來會更靠近實物本身的狀態。

第三步，通過變形，我們可以得到想要的杯子效果，讓它更接近卡通效果。

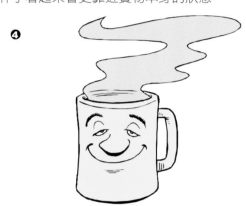

第四步，添加過表情與特效的杯子，還真是悠閒自得，彷彿是在享受著午後的陽光。心情也像是杯子裡的熱氣，飄飄然了。

湯鍋

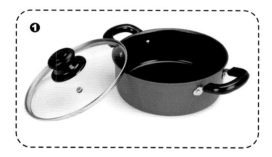

第一步，到廚房找一個湯鍋，拍下照片，作為繪圖的參考。

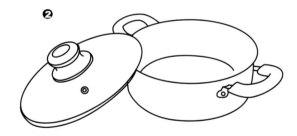

第二步，根據實物的照片，繪出湯鍋的樣子，它看起來比較接近真實的效果。

第三步，可以根據自己想要的情景來改變湯鍋的樣子及狀態，畫面看起來會更活潑些，不死板。

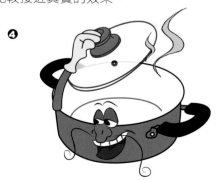

第四步，加上表情的湯鍋廚師，好像也禁不住自己鍋裡的美味，掀開蓋子，去聞一聞那湯汁的香氣呢。

掃把

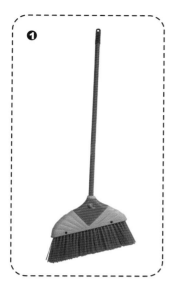

①

第一步，將家中掃地用的掃把拍成照片，當作繪圖的參考。

②

第二步，根據實拍的效果，繪製出掃把的樣子。畫好後，可以與照片進行對比，我們所畫好的掃把與實物還是很吻合的。

③

第三步，要想將生活中常見的掃把畫成卡通形象，就要對它進行誇張的變形才可以。我們可以把掃把的身體進行了大幅度的扭曲，讓整個畫面看起來更活潑。

④

第四步，添加上表情與動作的掃把，看起來像是急著去什麼地方，就連地上的灰塵也被它揚起來。

垃圾桶

①

第一步，可以找一個垃圾桶拍成照片，作為我們的繪圖參考。

②

第二步，按照照片裡的實物，我們首先繪製出了垃圾桶的寫實線稿圖。

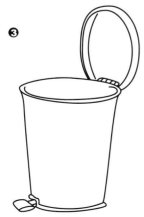

③

第三步，我們要將垃圾桶進行變形與狀態上的改變，例如垃圾桶的蓋子是打開的，這樣整個畫面看起來會有動感。

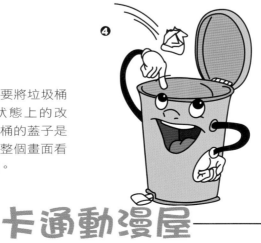

④

第四步，擁有表情的垃圾桶告訴我們要保護環境，不可隨處丟垃圾。正好這時空中飛來一個紙團，掉進它的肚子裡，整個畫面看起來頗為生動。

卡通動漫屋

叉子

第一步，從廚房裡找一個叉子，拍下它的照片，作為繪圖的參考。

第二步，根據叉子的照片，我們繪製出了它的模樣，繪製出的叉子還是很具有寫實性的。

第三步，通過變形，我們要將叉子死板的樣子修改得更卡通一些。我們可以將線條變得圓潤些。

第四步，為了使叉子賦有生命，我們還可以為它添加表情，讓它更好地去表達它的情感，看這個叉子也許又在煩惱些什麼了。

水果刀

第一步，先找一個我們經常用的水果刀，將它拍成照片，作為我們的繪圖參考。

第二步，通過對照片的描繪，一個接近於實物的刀子被我們繪製下來了。

第三步，給刀子進行簡化與變形，這樣它看起來會更卡通，過於鋒利的鋸齒也可以不用繪製出來。

第四步，添加上表情的刀子，彷彿一下子有了情感，看水果刀還真是調皮，它又在嚇唬別人了。

鋸子

① 第一步，到工具箱中找出鋸子，拍下照片，作為我們繪圖的參考。

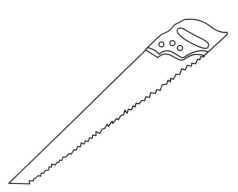

② 第二步，按照照片上的樣子，鋸子的線稿圖被繪製出來了，是非常接近實物的。

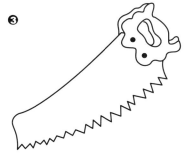

③ 第三步，我們要讓這個冰冷的工具看起來更可愛些，就要對它進行相應的變形，鋸齒是鋸子的特點，在變形時，可以將它單獨凸現出來。

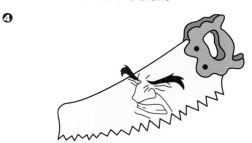

④ 第四步，這位添加上表情的鋸子叔叔好像在用力鋸什麼東西似的，看它還真是忙啊。

錘子

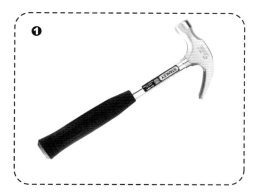

① 第一步，將錘子的樣子，用相機照下來，用它作為我們的繪圖參考。

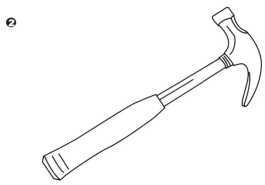

② 第二步，通過照片的對照，錘子的實物線圖就畫出來了。

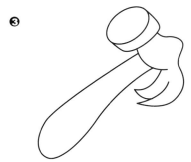

③ 第三步，為了讓錘子看起來更有卡通的味道，我們要對它進行誇張的變形。錘子的頭部是它的特點，我們可以將它放大，在線條的處理上，可以繪製得圓潤些。

④ 第四步，賦有表情的錘子，還真是可愛。也不知道它是因為什麼事情，而感到那麼的驚訝。

鋼琴、豎琴

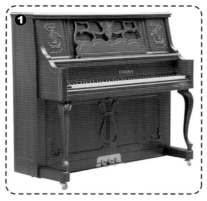

第一步，找張鋼琴的照片，作為繪圖參考。

第一步，找張豎琴的照片，作為繪圖參考。

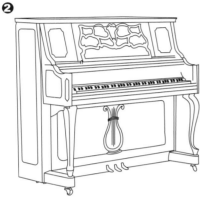

第二步，根據真實的照片繪製鋼琴的輪廓。優美的曲線，細緻地繪製出琴身上的花紋，自己也會覺得賞心悅目。

第二步，根據真實的照片繪製豎琴的輪廓。豎琴的琴弦很多，但不雜亂，耐心地繪製出每條琴弦，會使豎琴格外生動。

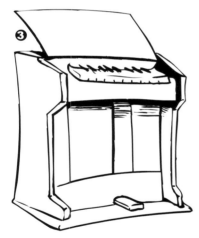

第三步，通過誇張、變形，將鋼琴卡通化。用很簡單的線條，就可以描繪出卡通的鋼琴。為鋼琴添加樂譜，使它看上去更卡通。

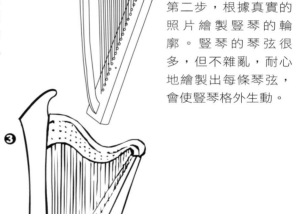

第三步，通過誇張、變形，將豎琴卡通化。將細長的豎琴變得厚重些，再為它添加一個底座，使豎琴可以更牢固地站在地上。

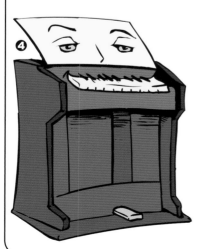

第四步，為鋼琴添加面部表情。剛剛添加的樂譜起到作用了。在樂譜上繪製鋼琴的眼睛、鼻子，琴鍵變成了嘴。一副微笑中的表情，使鋼琴多了份優雅氣質。

第四步，為豎琴添加面部表情。將琴柱變成臉，加上頭髮，使整架豎琴變得擬人化。

大提琴、阮

第一步，找張大提琴的照片，作為繪圖參考。

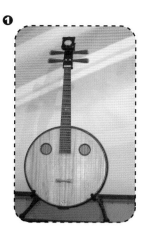

第一步，在很多樂器大全中，都有「阮」這種樂器。找張它的照片，作為轉卡通的參考。

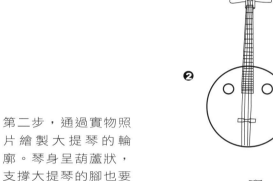

第二步，通過實物照片繪製大提琴的輪廓。琴身呈葫蘆狀，支撐大提琴的腳也要畫出來。

第二步，按照實物照片的樣子，繪製阮的輪廓。琴弦部分的線條較多，耐心地畫下來，會顯得十分細緻。

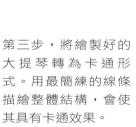

第三步，將繪製好的大提琴轉為卡通形式。用最簡練的線條描繪整體結構，會使其具有卡通效果。

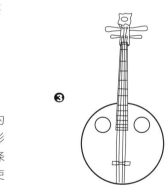

第三步，將繪製好的阮轉為卡通形式。阮的結構十分簡單，稍作調整，就會顯出卡通效果。

第四步，加上表情以及四肢，長著手腳的大提琴，咧著嘴笑著的樣子，紳士地為觀眾展現美妙的歌喉。

第四步，添加表情以及四肢。剛演奏完一曲的阮坐在地上，向觀眾攤手示意。

卡通動漫屋

電視

第一步，把家中的電視用相機照下來，作為繪圖的參考。

第二步，通過照片的參考，我們繪製出了電視的樣子，方方正正，很規矩。

第三步，將電視進行變形，讓它看起來更卡通。在線條的處理上可以圓潤些，不必畫得有稜有角。我們還可以添加一對天線，看起來更可愛。

第四步，加上表情的電視看起來是不是很有趣？看它那驚訝的表情，一定是看到了什麼有趣的新聞！

電腦

第一步，將家中的電腦拍攝下來，當作我們繪圖的參考。

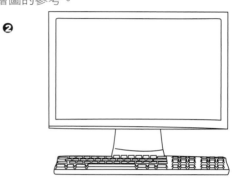

第二步，依照照片繪製。繪製鍵盤時，可能會很麻煩，所以要有點耐心。

第三步，將方正的電腦進行變形，讓它變得卡通化。線條可以圓滑些，鍵盤上的鍵也可以省略，用幾個線條簡單表示。整體可以稍作傾斜，這樣畫面會比較活潑。

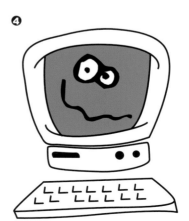

第四步，添加上一個古怪的表情，現在看起來是不是很卡通、很有趣？

冰箱　　　　　洗衣機

❶

❶

第一步，把家中的電冰箱照下來，用照片當作我們的繪圖參考。

第一步，用相機照下洗衣機的樣子，作為我們繪圖的參考吧！

❷

第二步，畫冰箱時，可以發現它的線條並不複雜，只是由幾個矩形組合而成。

❷

第二步，仔細觀察洗衣機的樣子，簡單的幾個形狀就可以組合出洗衣機的架構。

❸

第三步，對洗衣機進行變形，讓它看起來更加地卡通。我們將它的身體變得上寬下細，色彩上也可以給得鮮艷些。現在再看洗衣機就不像以前那麼死板了。

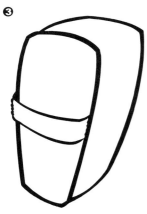

❸

第三步，為了讓這個冰箱看起來不那麼死板，充滿卡通效果。我們可以讓冰箱整體變圓潤些，並且稍微讓它有些俯視的效果。

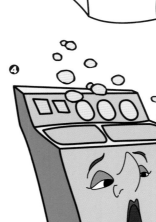

❹

第四步，加上表情的冰箱，感覺還真是俏皮呢！誇張的表情加上手部的動作，讓這個冰冷的電器也有了人的姿態。

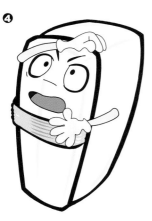

❹

第四步，擁有了表情的洗衣機彷彿動了起來。

卡通動漫屋

冷氣機

第一步，找張冷氣機的照片作為繪圖參考。

第二步，根據照片繪製出冷氣機的輪廓。冷氣機的輪廓是由最簡單的矩形、單線條組成。

第三步，將繪製好的冷氣機轉為卡通形式。由矩形組成的結構十分簡明，很接近卡通效果。

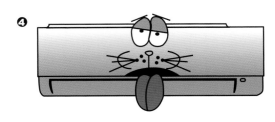

第四步，添加表情。開了一整天的冷氣機早已精疲力盡，低垂眼皮，吐著舌頭，盼望能早點休息。

微波爐

第一步，拍張微波爐的照片作為繪圖參考。

第二步，按照微波爐的照片繪製出輪廓。微波爐的線條結構簡單，所以很快就能繪製好，整體效果很接近實物。

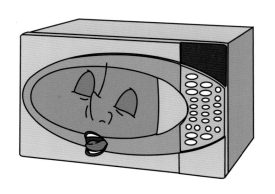

第三步，為微波爐加表情。這是一個女管家的表情，添加在微波爐上還真是很形象。它好像在講解微波爐用法。

靜物

照相機

第一步，如果將相機轉化成卡通的話，會是什麼效果呢？想辦法照張相片，把它作為我們的繪圖參考。

第二步，這個相機的結構還真是複雜啊！不過要有耐心，好好地把相機的結構繪製出來。只有瞭解了相機的結構，我們才好對它進行變形、卡通化。

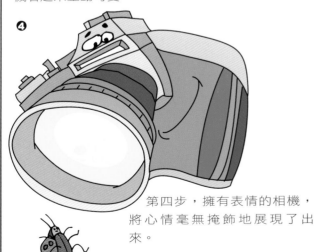

第三步，相機是為了幫我們留住美好事物的好朋友，為了能讓相機更接近我們。我們要為它進行變形，身體的誇張歪曲，鏡頭的放大，都讓我們的相機看起來生動可愛。

第四步，擁有表情的相機，將心情毫無掩飾地展現了出來。

收音機

第一步，家裡的收音機是不是不夠時尚了？用相機拍下它的樣子，作為繪圖的參考吧。

第二步，認真畫出收音機的樣子，仔細觀察它的結構，還是很簡單的。並且繪製出來的樣子比較接近實物。

第三步，給收音機進行變形，讓它擁有一個新的姿態，看起來更有活力。身體可以畫得圓一些，看起來會很可愛。

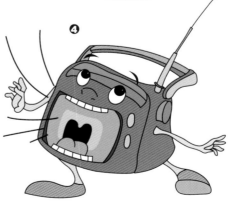

第四步，擁有了表情與四肢的收音機，彷彿已經抑制不住自己心中的喜悅。現在它正在大展歌喉，真是開心啊！

靜物

DVD播放器

❶

第一步，找張DVD播放的照片，作為繪圖參考。

❷

第二步，DVD播放器的線條很簡單，只是由幾個長方形和圓形組合而成。繪製的整體效果還是很接近實物的。

❸

第三步，雖然在外形上沒有什麼變化，但是看起來還是很卡通的。

❹
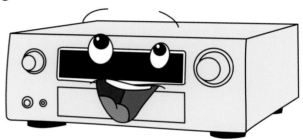

第四步，加上表情的後，看起來還真是有趣，它現在在跟著音樂一起唱歌呢。有時只是一個簡單的表情就能夠讓原本冰冷的電器也同樣擁有生命。

音箱

❶
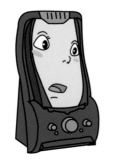
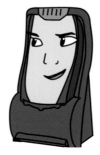

第一步，找一對小音箱，作為繪圖的參考，把它們卡通化。

❷

第二步，音箱上的曲線線條比較多，要認真地繪製，不可以偷懶。只要一個簡單的線圖就行了。

❸

第三步，原本冰冷的小音箱，在添加上表情後，好像一下有了生命。看起來就像兩個好朋友在一起聊些什麼。

吸塵器　　　　　　　　手機

❶

第一步，你有想過把吸塵器變得卡通化嗎？那就用相機把它照下來，作為繪圖參考吧！

❶

第一步，用相機將手機的樣子照下來，作為繪圖參考。

❷

第二步，吸塵器的結構有點複雜，不過沒關係，只要認真地將它的大致線條繪製出來就可以了。整體的效果還是很接近實物的。

❷

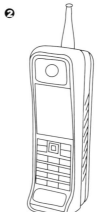

第二步，手機的線條比較多，繪製起來時會有些繁瑣。

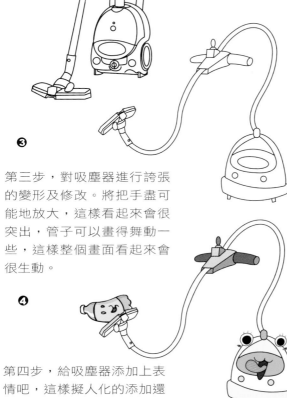

❸

第三步，對吸塵器進行誇張的變形及修改。將把手盡可能地放大，這樣看起來會很突出，管子可以畫得舞動一些，這樣整個畫面看起來會很生動。

❸

第三步，手機整體看起來是比較挺直的。我們可以給它變形，讓它身形稍微彎曲些，線條也可以簡化。這樣手機整體看起來就活潑多了。

❹

第四步，給吸塵器添加上表情吧，這樣擬人化的添加還真是為吸塵器增色不少！快看它吸住了什麼？

❹

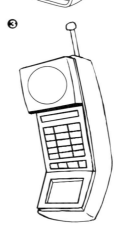

第四步，為了讓手機看起來更有活力，我們可以為它添加表情，這種擬人化的效果讓手機看起來更加卡通化。原來一個機械性的東西，也有著自己的情感。

烤麵包機

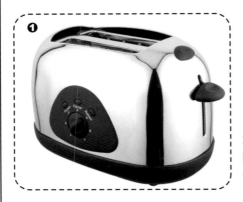

第一步，找張烤麵包機的照片，作為繪圖參考。

第二步，根據照片繪製出輪廓。繪製時注意按鈕的凹陷部分，繪製出凹陷部分會更顯細緻。

第三步，將繪製好的烤麵包機轉為卡通形式。放大烤麵包機的角架，多加些陰影線，使其具有厚重感，更接近卡通效果。

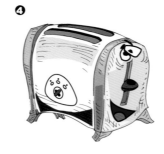

第四步，添加表情。主人一覺醒來，憨傻的烤麵包機疾速向前跑，希望今天它可以烘出香脆的吐司。

電水壺

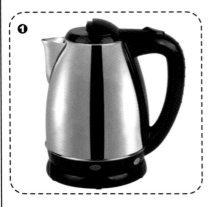

第一步，是拍張電水壺的照片作為繪圖參考。

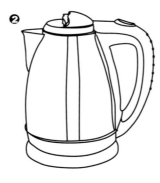

第二步，按照電水壺的照片繪製出輪廓。繪製時注意電水壺的按鈕和把手，用雙線會更顯細緻。

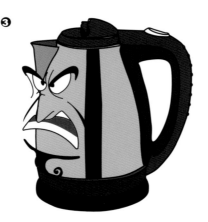

第三步，為電水壺加表情。這副表情借用了阿拉丁神燈中燈神的表情。放在電水壺上顯得十分幽默。難道燈神搬家住在電水壺裡了？

卡通動漫屋

 風 景

大自然的智慧亙古永恆,縱然我們無法感知,但四季精確的變遷一直在提醒並給予我們最真摯美好的祝願。記錄自然並擬人化處理,動漫的世界裡一切都是鮮活的生命。

滿月

第一步，找張滿月的照片。

第二步，繪製月亮的輪廓。對於月亮的繪製沒有特別需要注意的地方。輪廓也是簡單的圓形即可。

第三步，將月亮卡通化。在這裡可以用些較小的橢圓形代表月亮的凹點。在顏色上與真實的月亮有很大不同。卡通中的月亮多半是黃色的，比真實的月亮顏色鮮艷得多。

除了月亮，還可以在畫面中添加樹、山的場景，襯托月亮。

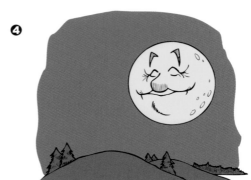

第四步，添加表情。和諧微笑的表情很適合濃濃夜色的場景，營造出安詳、幽靜的午夜。

半月

第一步，找張半月的照片。

第二步，繪製出半月的輪廓。半月的形狀很簡單，就是個半弧形。即使畫得不夠圓滑也沒關係。

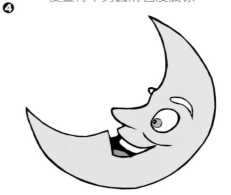

第三步，將半月卡通化。側面的月亮可以通過鼻子體現出立體感。在這步中可以先將鼻子表現出來。

第四步，為半月添加豐富的表情。賦予它們如同人類的生命。

卡通動漫屋

星星

第一步，找張星星的照片。

第二步，簡單地繪製出星星的輪廓。其實對於星星，已有這種固定的五角星形象，即使沒有實物照片作為參考也一樣可以畫得出來。

第三步，將簡單的五角星變得生動有趣。雖然星星的形狀基本固定，但是轉為卡通之後的形態會更為生動有趣。利用五角星原有的樣子，將其中兩個角變成手、兩個角變為腿。這樣的改變使其卡通效果更強，圖面也更有趣。

第四步，添加表情把調皮的星星裝扮成牛仔的樣子。雙手叉腰的動作，配上噘起的嘴吧，看上去是個脾氣很大的牛仔。

雲朵

第一步，找張雲朵的照片。

第二步，根據照片勾勒出雲朵的外廓。這時候的雲朵會比較真實，不太接近卡通的樣子。

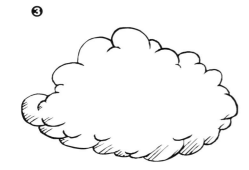

第三步，就要對雲朵進行初步的細化和變形。

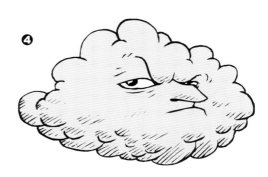

第四步，就是為可愛的雲朵添加表情，賦予它們如同人類的生命。

火焰

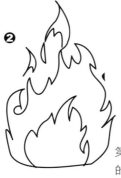

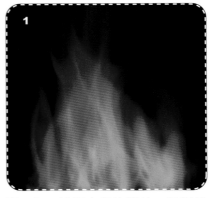

第一步，找張火焰的照片。剛燃起來的小火苗最好，這樣的圖片便於分析火的外貌。

第一步，找張火焰的照片。最好是熊熊燃燒起來的烈火，用它作為我們的繪圖參考。

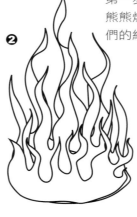

第二步，根據真實的照片繪製出火苗的輪廓。火焰分兩層繪製，層次太多會顯得很亂。

第二步，根據真實的照片繪製出火焰的輪廓。熊熊燃燒起來的烈火，使結構有些凌亂。通過顏色的不同，分析火焰的大致輪廓，想像它的外貌並繪製出來。

第三步，把已經畫好的火苗轉為卡通形式。火苗外側的輪廓比之前更為圓潤，細節部分也變得更簡單，這種表現形式可以使火苗更可愛。而內側的火苗則保持不變。

第三步，把已經畫好的火焰轉為卡通形式。轉卡通的過程，就是將火焰的輪廓變得簡潔，去掉過多的層次，讓輪廓更加清晰。

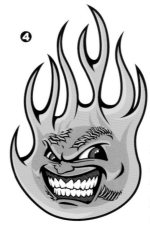

第四步，為火苗添加表情。雖說水火無情，不過火也有好的一面。尚未燃燒起來的小火苗，也可以展現可愛的一面。

第四步，為火焰添加表情。與火苗的表情相比，這張表情更顯詭異。裂開的大嘴，露出火紅色的牙齦，使火焰帶有兇惡的神情。

卡通動漫屋

水滴

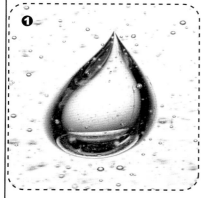

第二步，根據真實的照片繪製出水滴的輪廓。水滴的輪廓很簡單，就是在圓形的基礎上變形而來。沒有過多修飾性線條。大水滴周圍的小圓，是作為陪襯出現的。

第一步，參考水滴照片，這裡的水滴屬於抽像派，顏色非常分明。

第三步，對水滴進行誇張、變形。雨水通過雲降臨大地，滋潤每一個生命。所以為水滴添上一片雲朵，周圍的小水滴陪同它一起降臨大地。

第四步，為水滴添加表情。在這裡不僅為水滴添加了表情，還有四肢，以及降落傘這樣的裝飾物，可以使水滴更具擬人特點。雖然對於人類來說，一滴水什麼作用也起不了，但是等它們匯聚到江河湖泊中，將成為滋養大地、孕育生命的源泉。

龍捲風

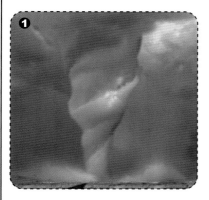

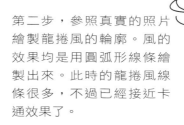

第二步，參照真實的照片繪製龍捲風的輪廓。風的效果均是用圓弧形線條繪製出來。此時的龍捲風線條很多，不過已經接近卡通效果了。

第一步，找張真實的龍捲風的照片，作為我們的繪圖參考。

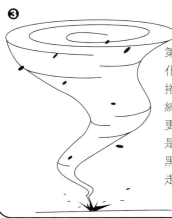

第三步，將龍捲風卡通化。在第二步中繪製的龍捲風，線條複雜，不夠簡練。在原有的基礎上變得更簡易，而不失原有形態是卡通的重點。加入一些黑色的橢圓形，起到飛沙走石的效果。

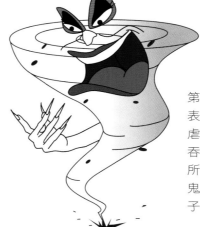

第四步，為龍捲風添加表情以及肢體動作。肆虐的龍捲風就像噩夢般吞噬著地球上的一切。所以為它添加邪惡的魔鬼表情以及魔鬼的爪子，是非常形象的。

卡通動漫屋

仙人掌

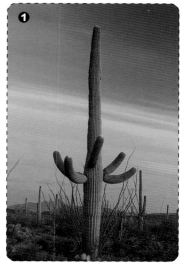

第三步，對仙人掌進行誇張、變形。巨大的樹形仙人掌，把它多出來的很多爪子去掉，只用兩個代替。身上的紋路可以變成類似陰影的形狀，這樣可以加強仙人掌的立體感。甚至可以在身體上畫很多刺，以增添仙人掌的可愛。

第一步，找張仙人掌照片，作為繪圖參考。這裡找的是樹形仙人掌。

第二步，根據真實的照片繪製出仙人掌的輪廓。樹形仙人掌上面的紋路比較密集，在繪製時簡明扼要地繪製出幾條有代表性的線條即可。

仙人掌

第一步，參考仙人掌照片，這裡找的是盆栽仙人掌。

第二步，根據真實的照片繪製出仙人掌的輪廓。這株有很多刺，繪製時再零星地標出幾根。

第三步，對仙人掌進行誇張、變形。把細長的仙人掌變粗，種在地上，會更有厚重感。戴上帽子，跨上槍。把花盆換成沙漠石地，更有沙漠牛仔的氣息。

第四步，為仙人掌添加表情。為它添加很無奈的表情會更顯趣味性。甚至還可以在仙人掌周圍添加輔助性圖形，比如：倒影、腳邊的石子。

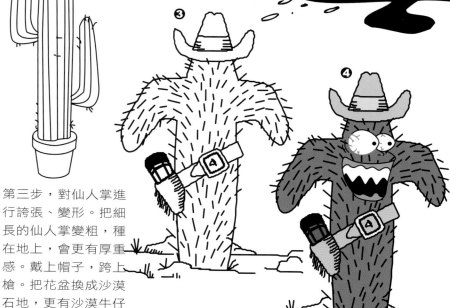

第四步，為仙人掌添加表情。瞪圓的眼珠，張大的嘴巴，一副囂張的樣子。到底是看到什麼了使它這樣狂笑！

卡通動漫屋

向日葵

第一步，找張向日葵的照片。最好是只有單獨一隻向日葵的照片，這樣的照片便於分析花的結構。

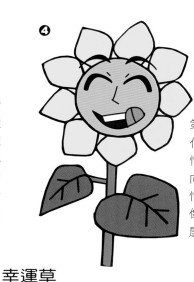

第二步，根據真實的照片繪製出向日葵的輪廓。真實的照片都比較複雜，可以說從第二步開始就在做簡化，使其慢慢接近卡通效果。

第三步，對向日葵進行誇張變形，已達到卡通效果。用十字線打出來的菱形格子當作花心部分，代替原有複雜的圈、點，花瓣也變得十分簡明。這種改變使向日葵越發可愛。

第四步，為已經卡通化的向日葵添加表情。永遠嚮往陽光的向日葵，最適合的表情就是調皮類的。好像永遠對你敞開心扉，擁抱太陽。

幸運草

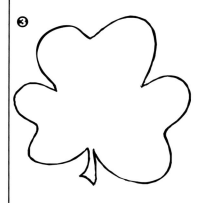

第一步，找張幸運草的照片。

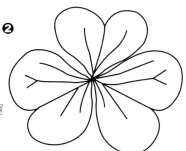

第二步，根據真實的照片繪製出輪廓。真實的照片都比較複雜，可以說從第二步開始就在做簡化，使其慢慢接近卡通效果。

第三步，對幸運草進行誇張變形，達到卡通效果。把邊緣變得圓潤些，去掉中間葉子的脈絡，會更有卡通的味道。添加葉柄使其更完整。

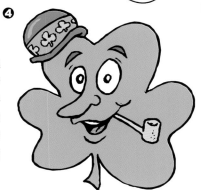

第四步，為已經卡通化的幸運草添加表情。除了添加表情，還可以加入一些裝飾物。這裡就用到了帽子和煙斗。加入這些元素可以使葉子更可愛。

樹木

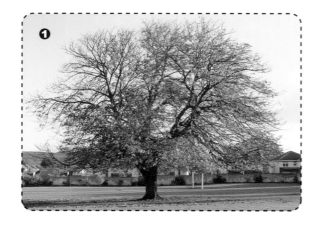

第一步，找張大樹的照片。即使樹本身不茂盛也沒關係。

第二步，根據真實的照片繪製出大樹的輪廓。真實的樹木與卡通效果的樹在線條上會相差很多。真實的樹太過複雜，枝幹和葉子都太過繁密。現在畫出樹的主要枝幹即可。

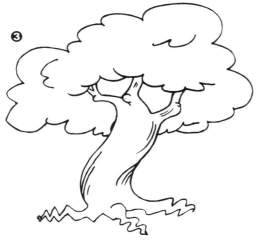

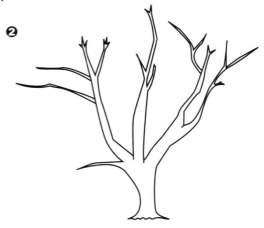

第三步，對大樹進行誇張變形。樹葉也在這步進行添加。用不規則的弧形代替繁密的樹葉，圍繞樹冠。在整片的樹葉上添加小弧線，也達到劃分層次的效果。對樹幹進行扭曲，是為了迎合即將繪製出的表情。轉為卡通效果的大樹線條簡明，充分體現樹的外貌特點。

第四步，為已經卡通化的大樹添加表情。樹冠的枝幹可以當作手，捲曲的樹根可以看作腳。大樹張開大口驚慌的表情被刻畫得淋漓盡致。

帳篷

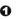

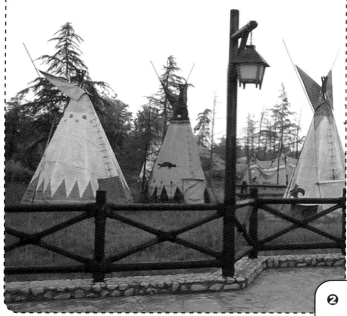

第一步，找張帳篷的照片，這裡選用的是印第安風格的帳篷，作為繪圖參考。

第二步，根據照片繪製出帳篷以及場景的輪廓。畫面中的三個帳篷依次排開，豎立於柵欄後面。繪製時注意相互間的位置關係。

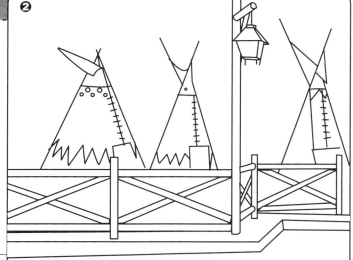

第三步，為帳篷場景添加色彩。單純、躍動的色彩，讓印第安風格的帳篷更具卡通效果。柵欄與草叢的疊加，使畫面更有層次感。

雪景

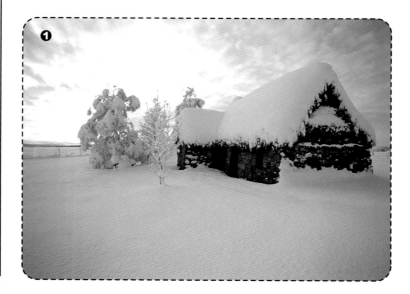

第一步，找一張冬天的雪景圖，作為繪圖的參考。

第二步，繪製場景中的房子與樹，以及雪的呈現，可用波浪的小曲線表現房頂厚實的雪。地上的雪運用有弧度的線條就可以表現出來。

第三步，進行上色，運用房屋、天空的顏色襯托出雪的白色，讓雪看起來很有厚實感。簡單的色彩讓這個場景顯得十分寧靜。

島嶼

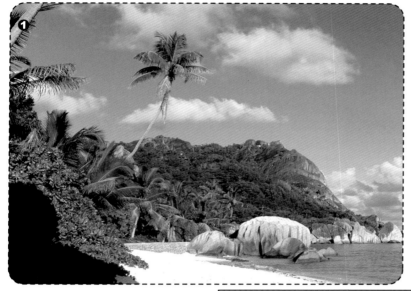

第一步，找張島嶼的照片。可以是整座的島嶼，也可以是類似例圖中的一部分風景。

第二步，根據照片繪製島嶼輪廓。不必勾勒得太過真實，卡通世界中的場景，不會像照片中的那般複雜。只要繪製出岩石的輪廓，繪製出主要的樹木即可。點綴上白雲、碎石、草叢，使島嶼更加貼切。

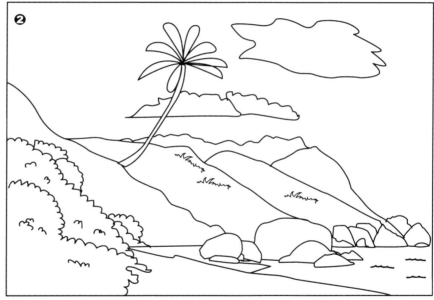

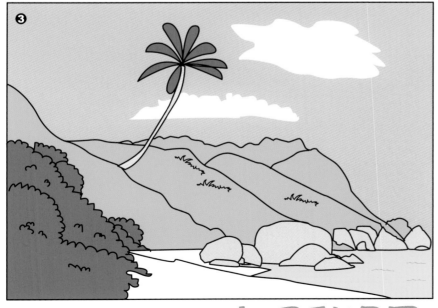

第三步，為島嶼添加色彩。碧藍的天空提亮了整幅畫面，翠綠的叢林讓島嶼更加幽靜，清爽的藍色海面，凸顯島嶼的純淨，不帶任何雜質的透徹。

卡通動漫屋

這裡有各式各樣、多重風格的島嶼，每一幅都有它獨有的特點。但萬變不離其宗，共同的特點都是需要注意對顏色的把握。清爽的顏色，可以讓置身於夏日中的島嶼顯得更加清涼。椰樹的繪製也是很關鍵的，不同的角度帶來不同效果。海水波紋的不同，為海面帶來不同氣氛。

瀑布

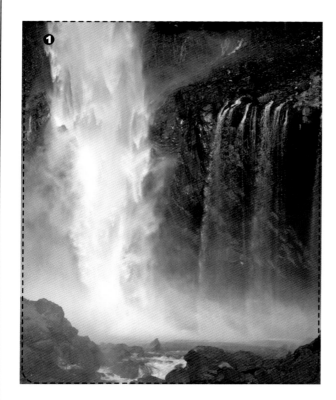

第一步，找一張瀑布的照片，作為繪圖的參考。

第二步，將場景中出現的山、石頭用不規則的形狀繪製出來。為了表現出水的流動，可以用彎形的曲線代替。瀑布下濺起的水花用大小不一的圓形表示。

第三步，將場景進行上色。為了更卡通化，為石頭上色時，可以根據自己的喜愛塗上彩色，並為瀑布添加一道彩虹。

瀑布轉卡通，並不只侷限在一種風格上。我們還可以轉成各種風格的瀑布，以下有幾種卡通瀑布的例子，可以作為我們的參考。尤其是在水的處理上，運用多種顏色來營造出水的清澈與高光。水紋的繪製讓瀑布看起來更有動感。

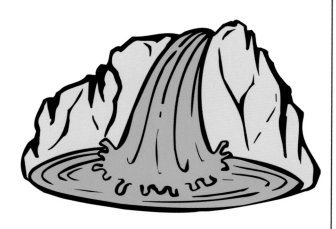

居家建築交通

人類創造了現代的文明，科技成功地深入到生活的各層面。然而心靈的殿堂只在寧靜的時刻才呈現出最真實最美好的狀態。此時你能感知身邊的一切都是那樣的美好，所有的一切都在笑，都在講述著他們無盡的愛與祝福。

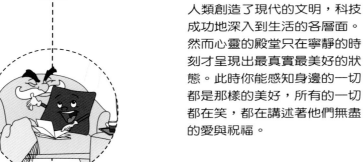

桌子

第一步，桌子是我們經常用到的物品，那就用相機把它照下來，作為繪圖參考吧。

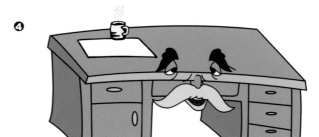

第二步，先把桌子的結構繪製出來，它的結構並不是很複雜，只是由很多個長方形組合而成。

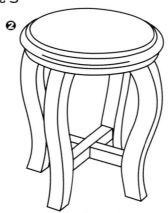

第三步，當瞭解了桌子的結構後，我們就可以給它進行變形了。線條上可以彎曲圓潤，讓桌子整體看起來更柔和一些。

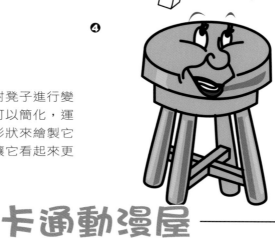

第四步，這時，我們要為桌子添加表情了。看他多愜意啊！似乎正享受著午後的休息時光，不過好像要睡著了。

凳子

第一步，家裡有凳子嗎，用它作為變形的實物吧。找相機照下它的樣子，作為我們的繪圖參考。

第二步，將凳子的結構繪製出來，為了體現出它的立體效果，有些線條是要繪製出來的，不可以偷懶。

第三步，對凳子進行變形，線條可以簡化，運用簡單的形狀來繪製它就可以。讓它看起來更活潑。

第四步，添加上表情的凳子，還真是可愛。看它也不知是在憧憬什麼美好的未來。本來是一個很普通的傢俱，經過這樣的改變，彷彿一下子讓它擁有了生命。

卡通動漫屋

沙發

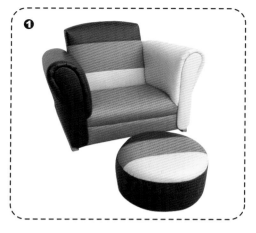

第一步，用家裡的沙發來作為繪圖參考吧，找到相機將它的樣子照下來。

第二步，沙發的輪廓還是很好畫的吧，仔細觀察它的繪製效果還是很接近實物的。

第三步，沙發的樣子看起來圓鼓鼓的，很適合轉為卡通形象。線條可以更簡化。

第四步，加上可愛的表情，讓它們也擁有生命的活力。

椅子

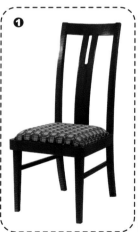

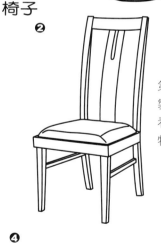

第一步，拍下家中的椅子作為繪圖的參考。

第二步，經過認真的繪製，椅子就完成了，整體看來的效果還是很接近實物的，線條也更清晰。

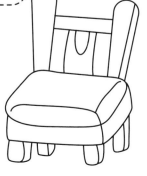

第三步，將椅子變形。原來細長的身形經過改變，變得圓嘟嘟的，看起來是不是更卡通了呢。

第四步，添加上表情與手的椅子彷彿有了生氣。看它也不知在興致勃勃地講些什麼，還真是陶醉呢。

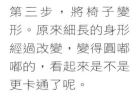

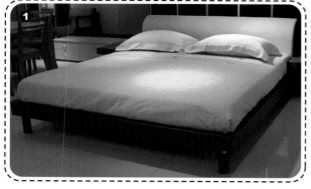

第一步，把床用相機照下來，作為繪圖參考。

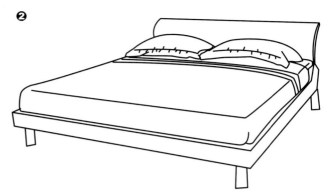

第二步，床的整體形狀還是比較簡單的，沒有過多的複雜線條，所以在繪製時並不困難。

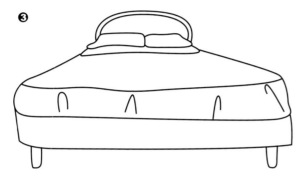

第三步，瞭解了床的結構，我們就可以根據自己喜歡的樣子，來對床進行變形。由寬到細的變形，讓床看起來有一種空間感和活潑感。

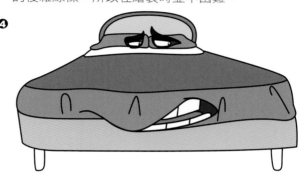

第四步，加上表情，讓它看起來更可愛。

床頭櫃

第一步，用相機照下床頭櫃，作為繪圖參考。

第二步，床頭櫃的結構很簡單。仔細觀察它只是由幾個簡單的長方形組合而成。

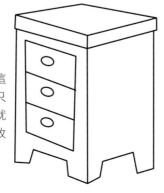

第三步，進行變形。在這裡並沒有過多的變化，只是讓線條更簡化一些，就可以達到接近卡通的效果。

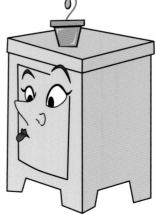

第四步，加上表情，使這個卡通形象更活潑、有生命。為了使畫面看起來更俏皮，可以在床頭櫃上放一盆花。

浴缸

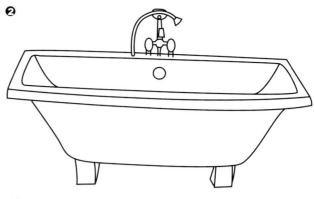

第一步，拍下浴缸，作為繪圖的參考。

第二步，這個浴缸很容易畫，整體結構很簡單，很接近實物。

第三步，進行變形。為了讓浴缸看起來不那麼死板，可將線條畫得圓潤些，把蓮蓬頭與浴缸進行誇張的變形，讓整個畫面看起來更活潑。

第四步，擁有了表情的浴缸，顯得可愛。

馬桶

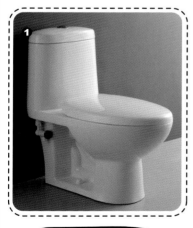

第一步，想過如果把馬桶變成卡通形象會是什麼樣子嗎，那就用相機拍下，作為繪圖的參考吧。

第二步，先畫出輪廓，線條不複雜，可以很快地完成，畫出來的效果還是很接近實物的。

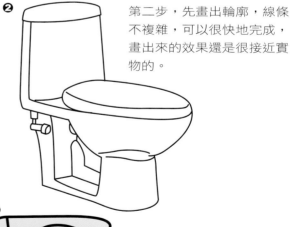

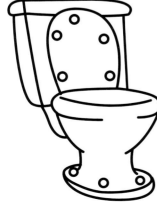

第三步，進行變形，使它看起來更卡通化，馬桶蓋不妨打開，這樣看起來會有卡通的效果。

第四步，沒想到一個生活中，並不是特別受人注意的馬桶也可以變得如此可愛。

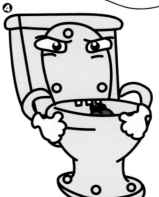

窗戶、門

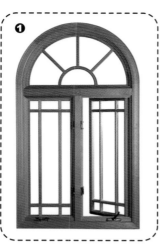

① 第一步，把窗戶用相機拍下來，作為繪圖參考。

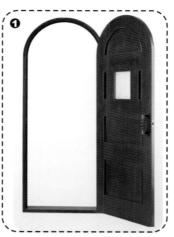

① 第一步，試過將門變得卡通化嗎？用相機照下它的樣子，作為繪圖的參考。

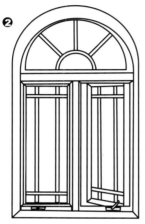

② 第二步，畫出窗戶的結構，雖然看起來很複雜，但是只要細心觀察窗戶的結構，就知道如何進行變形。

② 第二步，門的樣子很好畫，繪製時注意門是打開的，門的角度大小都會有變化。

③ 第三步，向卡通化邁進。刪去多餘的線條，我們可以設想那兩扇窗戶的部分是它的嘴，繪製出幾顆牙齒的形狀。

③ 第三步，上色，這樣看起來會更好看。在變形上，我們將它變得寬一些、胖一些，看起來會更可愛。這樣就接近卡通化了。

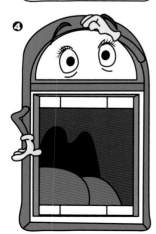

④ 第四步，為窗戶添加更多細節，擁有了表情與手的窗戶，看起來是不是很調皮？

④ 第四步，加上表情與手的門，看起來是不是很卡通？看它正展開雙手，歡迎我們呢！

卡通動漫屋

室內場景

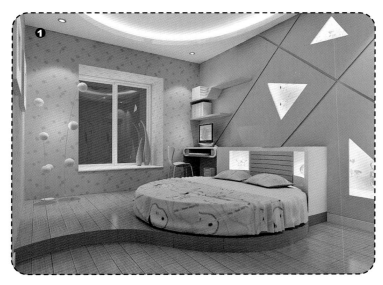

第一步，照一張　室的照片，作為我們繪圖的參考。

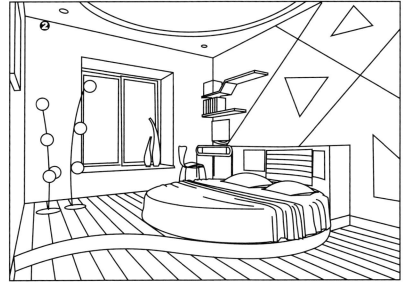

第二步，根據照片的樣子，繪製出線稿圖。主要注意的是房間的立體感與床上的褶皺。

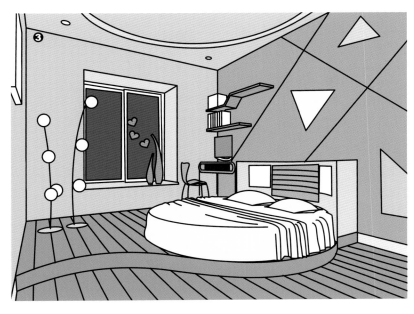

第三步，在此並沒有過多的變形，其實只要添加上色彩，就已經很卡通化了。原本幽暗的臥室經過繪製也能變得如此可愛溫馨。

室內場景

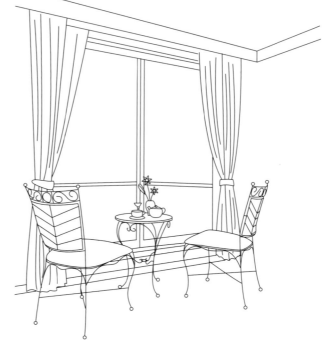

❶ 第一步，拍下一個你認為最愜意的角落，作為繪圖參考。

❷ 第二步，這個場景的物品較多，線條有些複雜。繪製時一定要仔細。

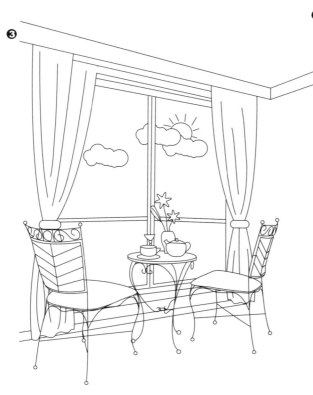

❸ 第三步，在這裡並沒有過多的變形，其實只要將線條簡化，就可以了。

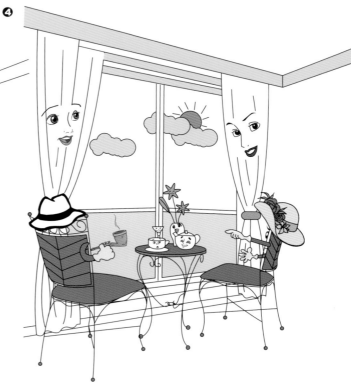

❹ 第四步，高雅的一對夫婦椅子坐在窗前，享受陽光。桌上的一套茶具與花瓶在悠閒地聊天，就連窗簾也忍不住出來透氣，這樣的氣氛不也正是我們想要的嗎？

卡通動漫屋

室內場景

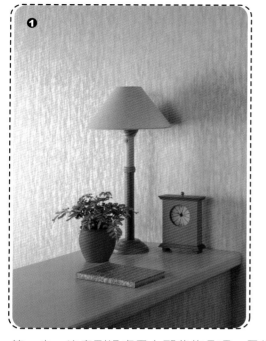

第一步，注意到過桌子上那些物品嗎，用相機照下它們的樣子，作為我們的繪圖參考。

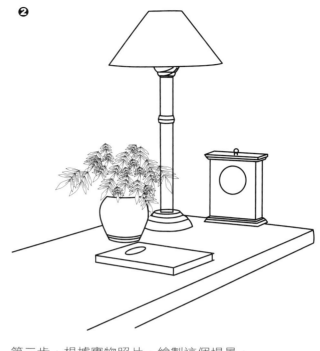

第二步，根據實物照片，繪製這個場景。

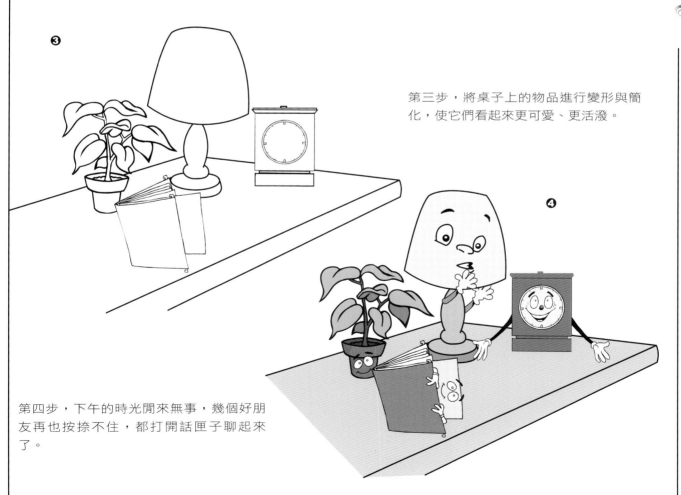

第三步，將桌子上的物品進行變形與簡化，使它們看起來更可愛、更活潑。

第四步，下午的時光閒來無事，幾個好朋友再也按捺不住，都打開話匣子聊起來了。

室內場景

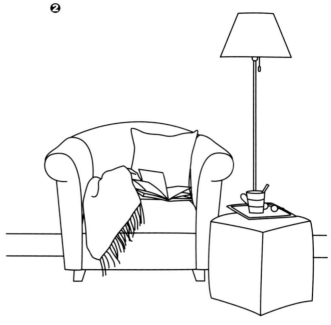

第一步，把家中你最喜歡的一個角落，用相機拍下來。作為我們繪圖的參考。

第二步，這是一個由沙發與靠墊、檯燈、小桌子組成的畫面。整個畫面的線條簡單而清晰，畫起來會比較容易。

第三步，我們可以根據自己所想的場景畫面，來對場景中的傢俱進行變形。檯燈的身體可以彎曲，沙發可以畫得更圓一些。

第四步，添加表情。靠墊寶寶正在說故事給沙發老爺爺聽，就連檯燈都忍不住往這邊看，整個畫面其樂融融，十分溫馨。

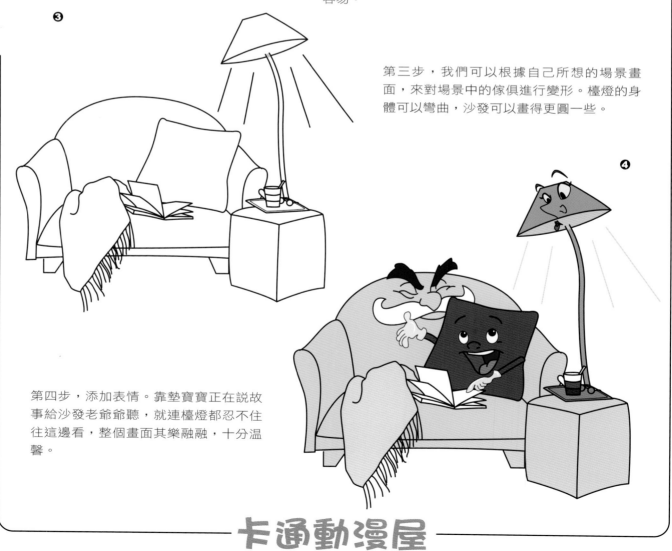

卡通動漫屋

飛機

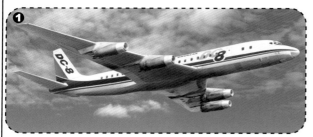

第一步,找張飛機的照片,作為繪圖參考,左圖選用的是客機照片。

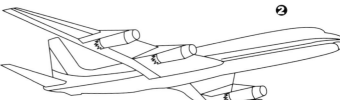

第二步,根據照片繪製。繪製時注意飛機輪廓線,真實的飛機,輪廓線非常平直。

第三步,通過誇張、變形,將飛機卡通化。原本修長的飛機搖身一變,變成了圓胖的身材,凸顯了可愛的感覺。

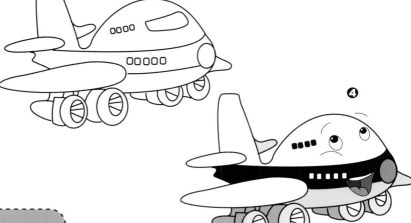

第四步,為飛機添加面部表情。面帶微笑的飛機看起來更多了份生機與活潑。

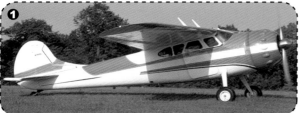

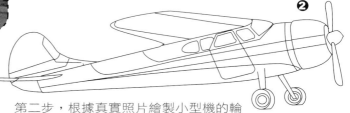

第一步,找張飛機照片,作為繪圖參考,這裡選用的是小型飛機。

第二步,根據真實照片繪製小型機的輪廓,繪製時注意機身的優美弧線。

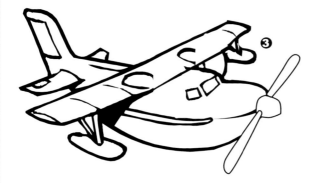

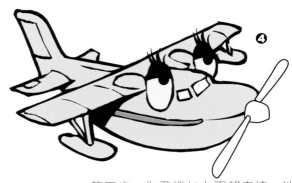

第三步,通過誇張、變形,將飛機卡通化。繪製時變化了飛機的視角,這樣更容易展現飛機的表情。

第四步,為飛機加上面部表情。迷人的大眼睛,長長的睫毛,使這位飛機小姐格外妖嬈。

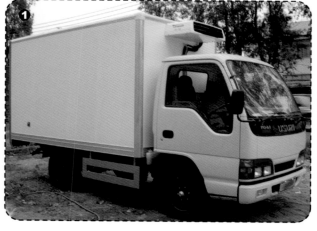

第一步，照張貨車的照片，作為繪圖參考。

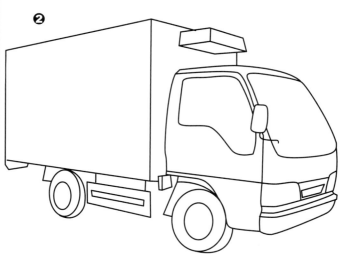

第二步，對照照片將貨車的大致結構繪製出來，細節部位可以省略。

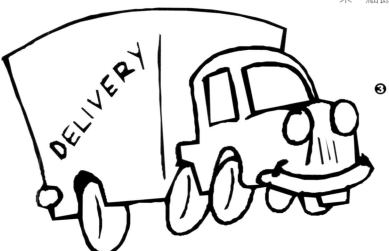

第三步，將貨車卡通化，對它進行變形。在線條的處理上可以簡化，並且畫得圓潤些，這樣看起來就不會太死板。

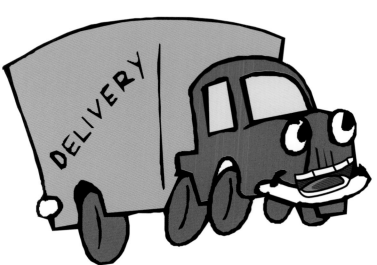

第四步，為貨車添加上歡笑的表情。為了將物品盡快送達指定地點，貨車正在全速行駛在公路上。

小汽車

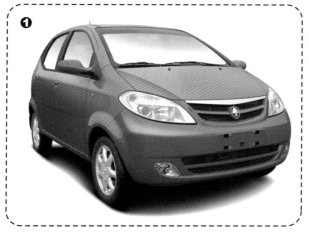

第一步，找一張汽車的照片，作為繪圖參考。

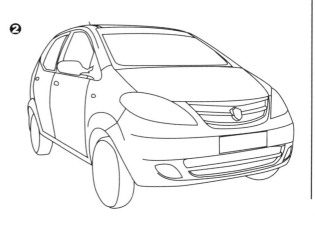

第二步，繪製線圖。但是要注意汽車的線條有些複雜，不能因為麻煩而省略不畫。整體效果是很接近實物的。

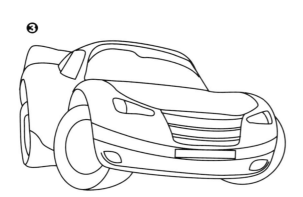

第三步，進行變形。可以將汽車身形扭曲，省略過多的線條，使它更接近卡通形象。

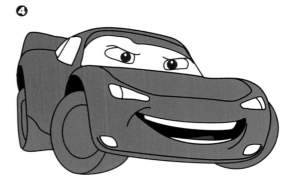

第四步，為汽車添加表情。加上表情的小汽車看起來十分動感，有活力，卡通的味道非常濃。

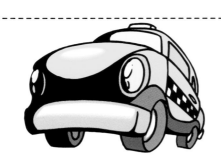

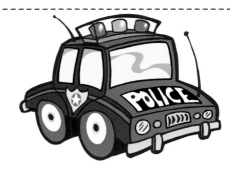

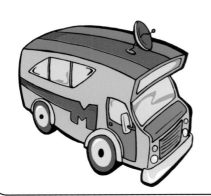

卡通動漫屋

自行車、郵筒

① 第一步，找張自行車的照片，作為繪圖參考。

① 第一步，找張郵筒的照片，作為繪圖參考。

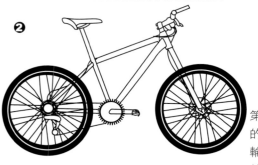

② 第二步，繪製自行車的輪廓。自行車的輪軸雖然顯得有些複雜，但仔細觀察還是能發現到規律性。

② 第二步，根據照片繪製郵筒輪廓。金屬質地的郵筒邊緣非常平直，繪製時要注意。

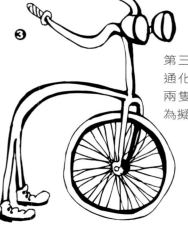

③ 第三步，將自行車卡通化。將其後輪變為兩隻腳，這種變化更為擬人。

③ 第三步，將繪製好的郵筒卡通化。橫平豎直的郵筒太過死板，讓線條變得有些弧度，更具有卡通效果。

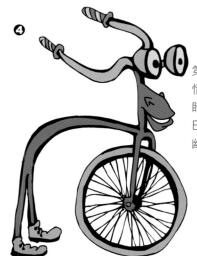

④ 第四步，添加表情。將車燈變為眼睛，加上伸長的嘴巴，使自行車更為幽默、有趣。

④ 第四步，為郵筒添加表情。張著大嘴的郵筒，想大口吞掉每封信件。

路障、垃圾桶

第一步，找張路障的照片，作為繪圖參考。

第一步，找張垃圾桶的照片，作為繪圖參考。

第二步，根據真實的照片繪製路障的輪廓。

第二步，根據真實的照片繪製垃圾桶的輪廓。

第三步，通過誇張、變形將路障卡通化。卡通中的路障不會有特別多的線條。簡單、圓滑的邊緣使其更具有卡通效果。

第三步，通過誇張、變形將垃圾桶卡通化。將立在地上的垃圾桶繪製成向前奔跑的感覺。簡單的線條，使其更接近卡通風格。

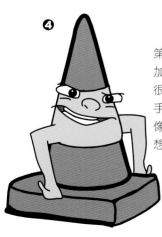

第四步，為路障添加面部表情。一副很得意的表情，雙手叉腰的動作，好像在說：「誰都別想過去」。

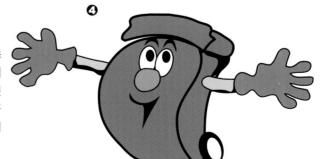

第四步，為垃圾桶添加面部表情。

卡通動漫屋

滅火器、消防栓

第一步，找張滅火器的照片，作為繪圖參考。

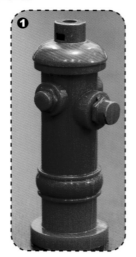

第一步，找張消防栓的照片，作為繪圖參考。

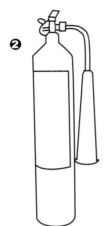

第二步，繪製滅火器的輪廓。滅火器結構簡單，沒有過多的線條，所以繪製起來會比較容易。

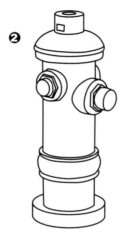

第二步，根據照片繪製消防栓輪廓。消防栓的結構多半是圓形，局部用雙線表現，會更顯細緻。

第三步，將滅火器卡通化。細長的滅火器，轉變成短粗形狀，使滅火器更有厚重感。

第三步，將繪製好的消防栓卡通化。讓鋼鐵質地的消防栓彎下腰，無疑是卡通世界的傑作。這樣的改變會更顯擬人化。

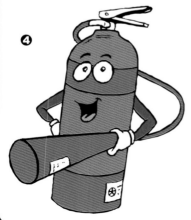

第四步，為滅火器添加表情。手持噴頭的滅火器，好像正在講解使用它的正確方法。

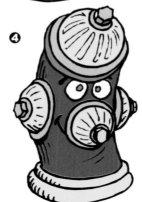

第四步，為消防栓添加面部表情。微微彎下腰的消防栓款款微笑，好像在顯示它的紳士風度。

卡通動漫屋

雕塑、獅身人面像

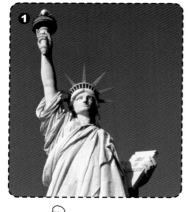

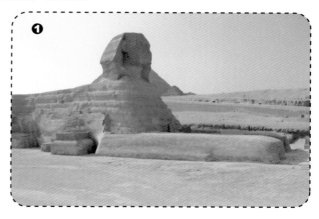

第一步，找張雕塑的照片，作為繪圖參考。這裡選的是自由女神像。

第一步，找張獅身人面像的照片，作為繪圖參考。

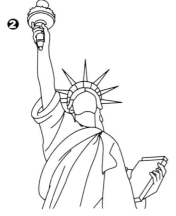

第二步，根據照片繪製雕塑的輪廓。衣服上的褶皺概略地繪製幾條即可。

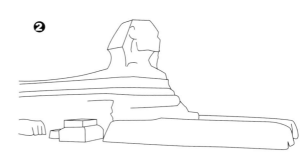

第二步，根據真實的照片繪製獅身人面像的輪廓。畫出由風化帶來的獅身人面像的條紋，會更顯真實。

第三步，通過誇張、變形，將雕塑卡通化。先將仰視圖變為平視圖，這樣更容易表現細節。衣服上的褶皺，同樣不用畫得太多，表現到位即可。

第三步，通過誇張、變形，將獅身人面像卡通化。將修長的身體變短，伸長的爪子也縮回來。圓弧的線條，使其更具卡通效果。配上兩個金字塔，使畫面更立體。

第四步，為雕塑添加面部表情。高舉勝利火炬的女神，在一輪紅日的映襯下顯得詼諧風趣。

第四步，為獅身人面像添加面部表情。帶著酷酷的墨鏡還抽著煙的形象，使其更人性化，有能代表埃及法老威懾力的氣勢。

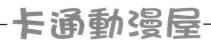

艾菲爾鐵塔

第一步，找張大一點的艾菲爾鐵塔照片，要能看清鐵塔的結構，方便繪製。

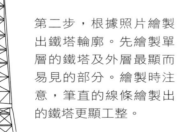

第二步，根據照片繪製出鐵塔輪廓。先繪製單層的鐵塔及外層最顯而易見的部分。繪製時注意，筆直的線條繪製出的鐵塔更顯工整。

第三步，通過線條不同的顏色，區分鐵塔的層次。在表層的基礎上，添加更細緻的骨架，使鐵塔看起來更為立體。鏤空的線條讓整座鐵塔更透徹。

燈塔

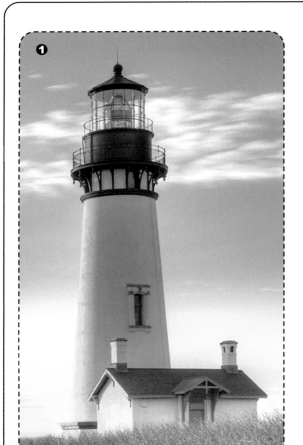

第一步，找張燈塔的照片作為繪圖參考。

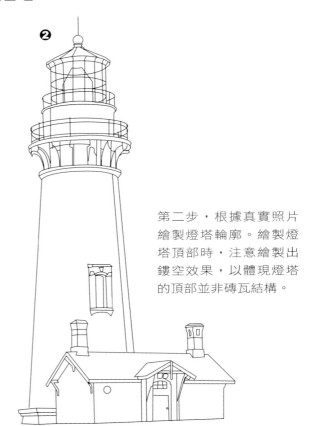

第二步，根據真實照片繪製燈塔輪廓。繪製燈塔頂部時，注意繪製出鏤空效果，以體現燈塔的頂部並非磚瓦結構。

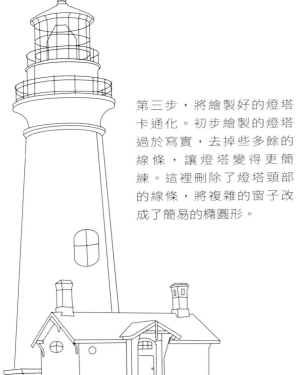

第三步，將繪製好的燈塔卡通化。初步繪製的燈塔過於寫實，去掉些多餘的線條，讓燈塔變得更簡練。這裡刪除了燈塔頸部的線條，將複雜的窗子改成了簡易的橢圓形。

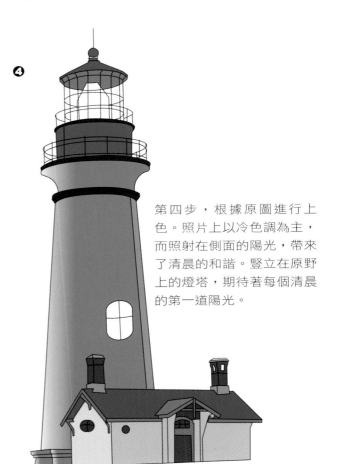

第四步，根據原圖進行上色。照片上以冷色調為主，而照射在側面的陽光，帶來了清晨的和諧。豎立在原野上的燈塔，期待著每個清晨的第一道陽光。

比薩斜塔

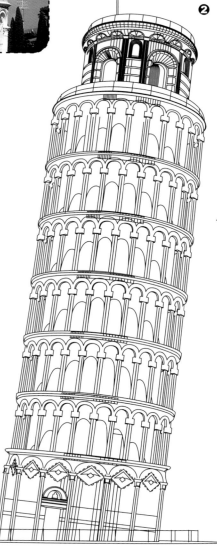

第一步，找張比薩斜塔的照片。盡量找可以突顯斜塔的照片，即使照片有零星幾個遊客也沒關係，只要不擋住斜塔即可。

第二步，根據照片繪製輪廓。斜塔頂端最為複雜，依次排列下來到越來越容易。釐清結構，繪製出主要部分。

第三步，通過顏色的變化，使比薩斜塔更具卡通效果。深色的部分代表斜塔的陰影，繪製出這些，配上塔身圓拱形的線條，使畫面變得更立體。

金門大橋

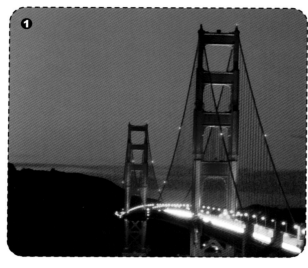

第一步，找張金門大橋的照片，作為繪圖參考。

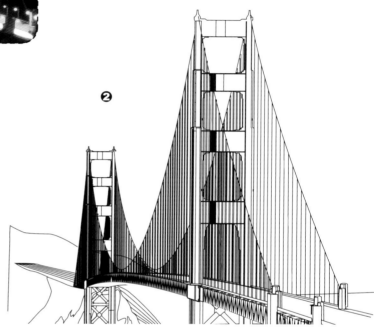

第二步，根據照片繪製大橋輪廓。仔細繪製橋身有序排列的鋼索，使大橋更顯細緻。

第三步，根據照片上色。不加背景的金門大橋，更顯清晰。整個大橋造型宏偉壯觀、樸實無華。

伊斯蘭建築

第一步，找伊斯蘭建築的照片，這裡選用的是伊斯蘭宮殿的建築。

第二步，根據照片畫出主要輪廓。設計獨到的圓形屋頂，盡顯伊斯蘭建築的宗教風格。

第三步，添加顏色，使建築更顯細緻。建築上的陰影，使宮殿顯得立體。

動物向來是人類的朋友，牠們有著各自的性格特徵，牠們友好可愛，最重要的是牠們自由自在地活在自己的世界裡，充份彰顯出：從容是種無與倫比的美。

老鼠

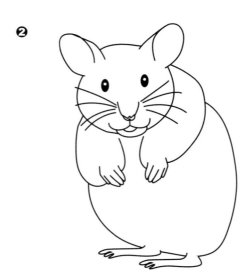

第一步，找張老鼠的照片。作為繪圖參考。

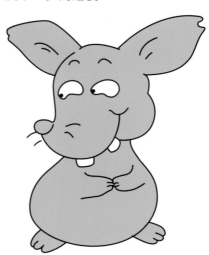

第二步，根據照片繪製出老鼠輪廓。分析老鼠身體結構，以便下一步的繪製。

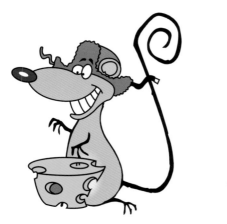

第三步，在剛畫好的基礎上加以變形，使老鼠轉為卡通形式。讓身體輪廓繪製更簡明些，線條更圓滑。

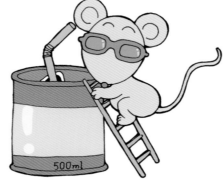

第四步，為老鼠添加色彩。當可愛的老鼠看到一大塊奶酪時，會展現出什麼樣的表情？

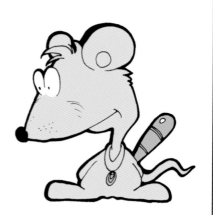

卡通動漫屋

兔子

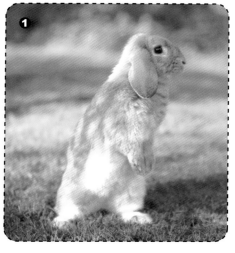

第一步，找張兔子的照片，作為繪圖參考。

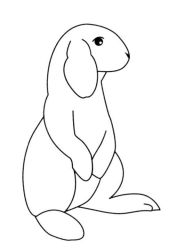

第二步，根據真實的照片繪製兔子的輪廓。盡量繪製得簡潔、線條清晰。

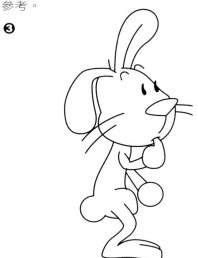

第三步，將兔子卡通化。通過誇張、變形，改變兔子的姿勢，使其更具擬人效果。線條處理得要簡練、圓滑。

第四步，為兔子添加顏色。

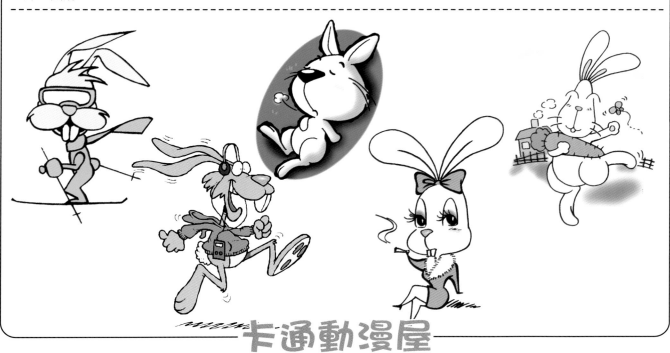

狗

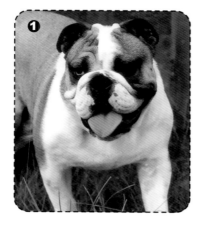

第一步，找張狗的照片，作為繪圖參考。

第二步，根據真實的照片繪製狗的輪廓。臉部上的皺紋是牠的特點，繪製時要表現出來。

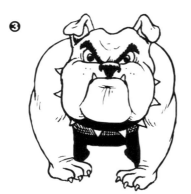

第三步，通過誇張、變形將狗卡通化。我們可以把牠變得很凶悍，所以在身材上要畫得粗壯些，也可以將牠的臉畫得更大些。

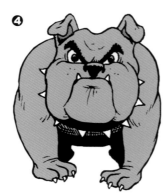

第四步，為狗添加色彩。那凶狠的表情，還真是具體表現出這隻狗的特性。有牠在家看護，就不用擔心壞人來了。

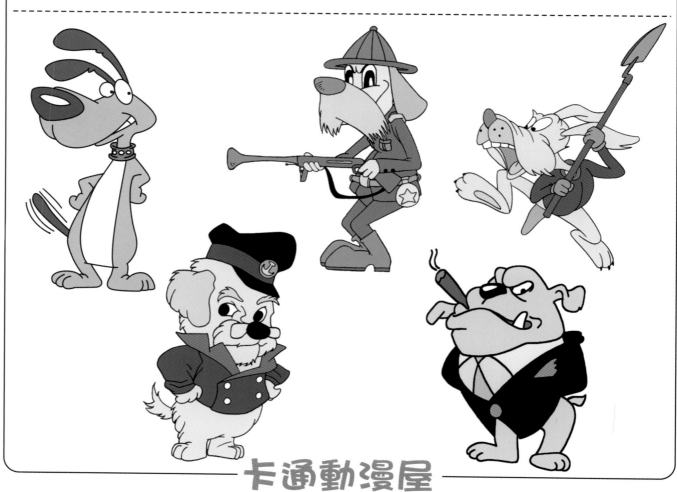

鴨子

第一步，找張鴨子的照片。或臥或坐，什麼姿勢的都可以。

第二步，根據真實照片繪製鴨子輪廓。鴨子矮胖的身材使牠變得更可愛。

第三步，洋蔥頭，放大的嘴、還有蓋在身上的翅膀與翹起的尾巴，都是卡通化之後改變的地方。

第四步，添加細節、上色。

卡通動漫屋

山羊

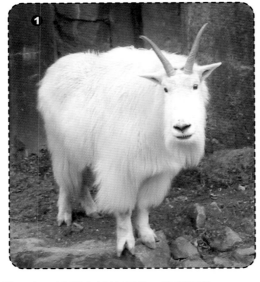

第一步，找張山羊的照片，姿勢不拘。

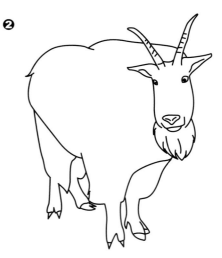

第二步，根據照片繪製山羊輪廓。整體線條簡單清晰，比較接近實物。

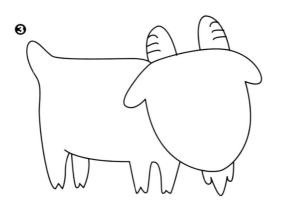

第三步，將山羊卡通化。身體與頭部可以運用橢圓形代替，進行適當的變形。多餘的線條可以忽略不畫。

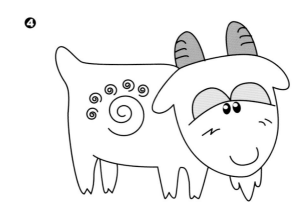

第四步，添加表情和細節。身上的螺旋線條可以用來表示羊毛，靦腆的笑容使這隻老山羊看起來更可愛。

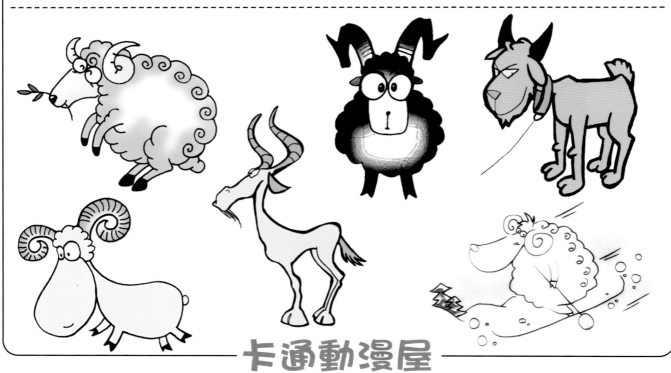

乳牛

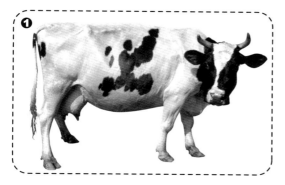

第一步，用相機照下乳牛的樣子，作為繪圖參考。

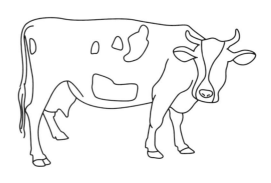

第二步，參考照片，我們可以很快將乳牛的輪廓畫出來。乳牛身上特有的花紋是不能省略的，記住要繪製出來。

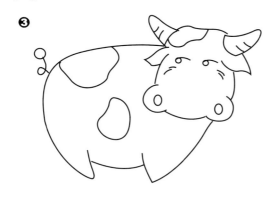

第三步，發揮想像力，將已經畫好的乳牛變得更卡通些。可以透過改變它的身體達到想要的效果，身體輪廓的線條也變得更為圓潤。

第四步，為乳牛添加顏色。胖嘟嘟的乳牛，正用那圓溜溜的小眼睛注視著什麼，真是可愛極了。

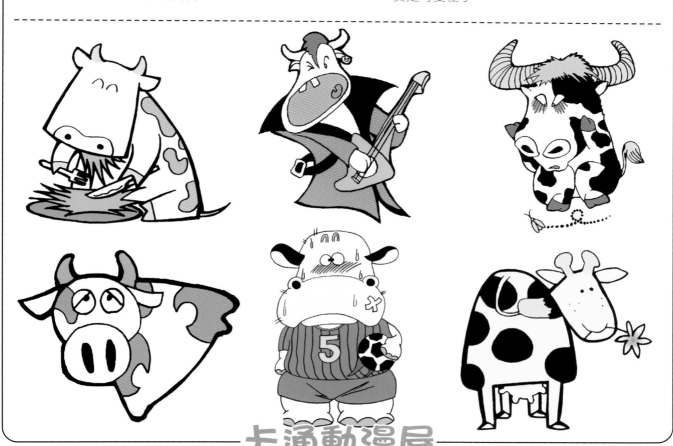

樹懶

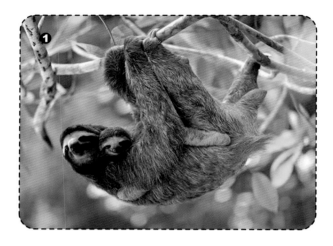

第一步，找張樹懶的照片。可以實拍一張自己比較滿意的照片當作參照。

第二步，根據真實的照片繪製輪廓。樹懶很喜歡運動，多半時間都是半吊在樹枝上。照片上的景物不用都畫。

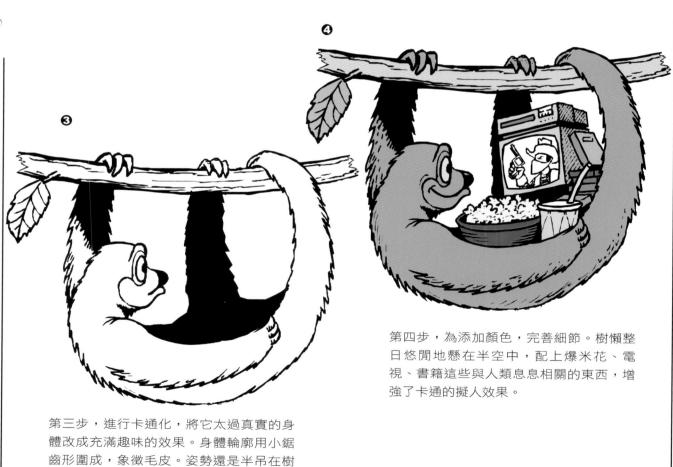

第三步，進行卡通化，將它太過真實的身體改成充滿趣味的效果。身體輪廓用小鋸齒形圍成，象徵毛皮。姿勢還是半吊在樹枝上，只是稍微改變了頭的方向。

第四步，為添加顏色，完善細節。樹懶整日悠閒地懸在半空中，配上爆米花、電視、書籍這些與人類息息相關的東西，增強了卡通的擬人效果。

猩猩、猴子

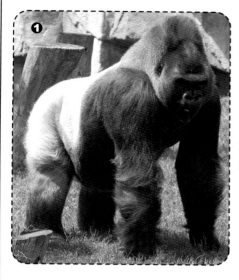

第一步，找張猩猩的照片作為參考。

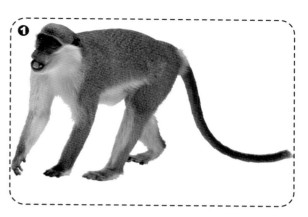

第一步，找張猴子的照片。參考照片進行下一步繪製。

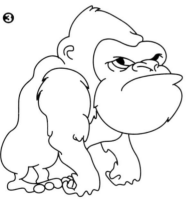

第二步，根據照片繪製出猩猩的輪廓。主要凸顯出猩猩龐然的身材，線條簡單明確。

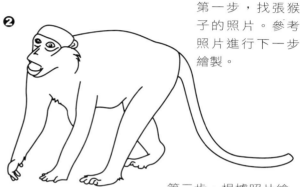

第二步，根據照片繪製出猴子的輪廓。線條清晰簡練，要表現出猴子的表情。

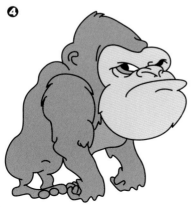

第三步，給猩猩進行變形，可以將猩猩的特點加以誇大，例如頭部與手臂；身體可以縮小。

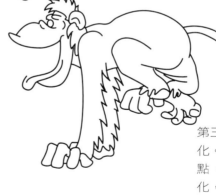

第三步，將猴子卡通化。表情是最大的特點，可以將其誇張化，在四肢的表現上可以放大。

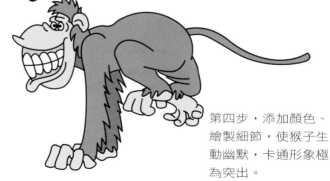

第四步，添加顏色，完成細節繪製。這樣一個卡通猩猩就完成了。

第四步，添加顏色、繪製細節，使猴子生動幽默，卡通形象極為突出。

老虎

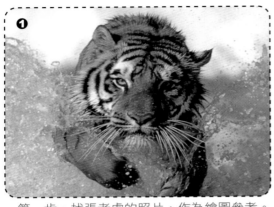

第一步，找張老虎的照片，作為繪圖參考。

第二步，根據照片繪製輪廓。老虎身上的花紋，是很具代表性的。

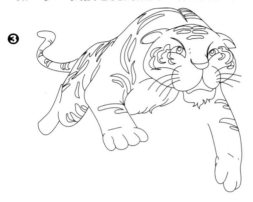

第三步，透過誇張、變形將老虎卡通化。改變老虎的身體姿勢，將老虎的四肢補充完整，整個身體畫得圓潤些，會更具卡通效果。

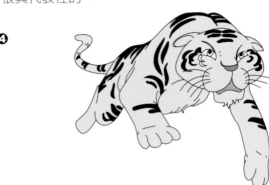

第四步，為老虎添加色彩。卡通世界中，對老虎有很多種詮釋，掩蓋了萬獸之王的威嚴，同時展現出貓科動物的可愛。卡通的魅力就在於此。

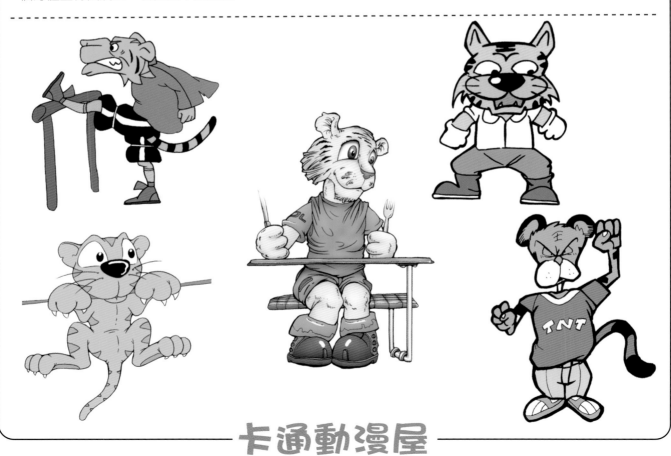

卡通動漫屋

獅子

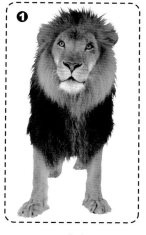

❶ 第一步，找張獅子的照片。參考照片進行下一步繪製。

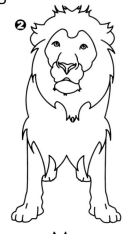

❷ 第二步，根據真實的照片繪製出獅子的輪廓。繪製獅子時注意對鬃毛的表現。雖然不用表現過多的細節，但是多畫出點鬃毛，會顯得更加細緻。

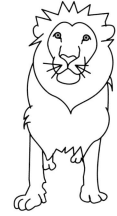

❸ 第三步，將畫好的獅子轉為卡通形式。到了這個步驟，就可以轉變獅子的身體姿勢。充分地發揮想像力，使彪悍的獅子變得更加可愛。

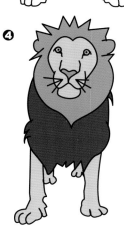

❹ 第四步，為獅子添加顏色。身為百獸之王的獅子轉成卡通之後，變得不再具有震撼力，而更多的是嬌小可愛。

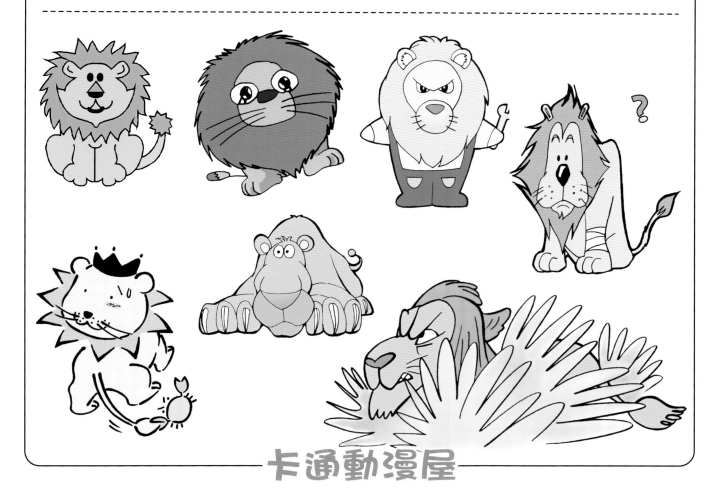

狐狸

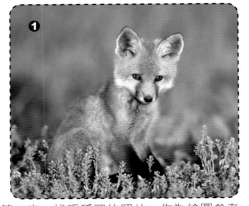

第一步，找張狐狸的照片，作為繪圖參考。

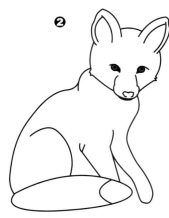

第二步，根據照片繪製狐狸的輪廓，四肢及尾巴有被植物擋住的部分，繪製時要補充完整。

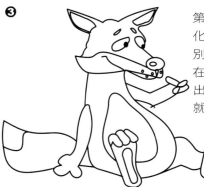

第三步，將狐狸卡通化。為狐狸塑造一個特別的姿勢。這樣的坐姿在動物世界中一定不會出現，但是在卡通領域就能實現。

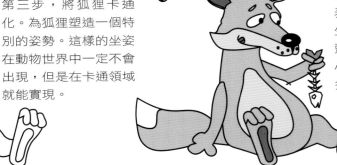

第四步，為狐狸添加表情。可愛的狐狸先生正拿著剩下的魚骨頭，回味魚的味道。心裡盤算著明天要放多少鹽呢！

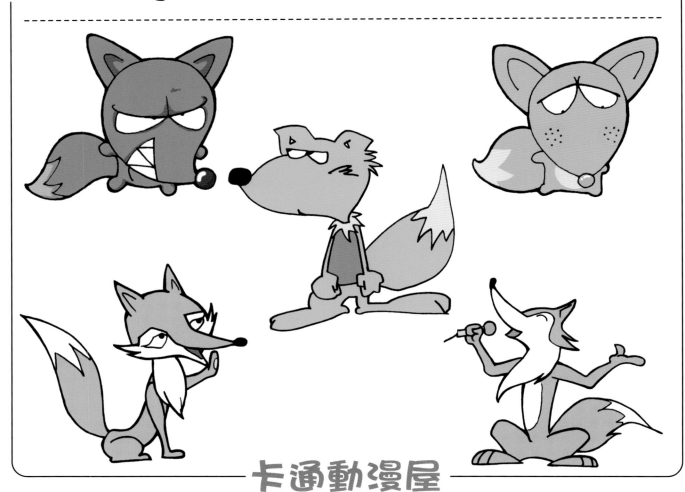

卡通動漫屋

鱷魚

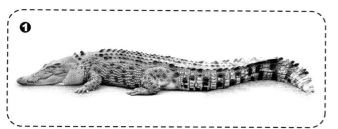

第一步，找張鱷魚的照片，作為繪圖參考。

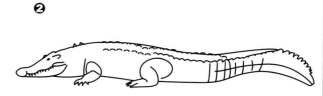

第二步，根據真實的照片繪製鱷魚的輪廓。鱷魚身上的鱗片很多，在繪製時可以用線條簡單地勾勒幾筆。但是要注意鱷魚肚皮上是有條紋的。

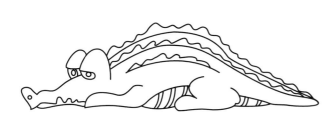

第三步，通過誇張、變形將鱷魚卡通化。把原本瘦長的身形改變成又圓又胖，這樣看起來會更可愛些。

第四步，添加色彩。鱷魚瞇著眼睛看著遠方，那慵懶的樣子看起來還真是可愛，完全看不出那原本兇惡的一面。

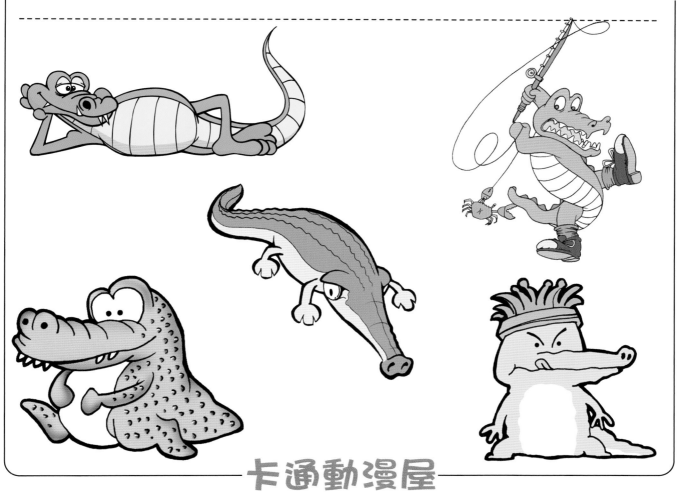

鷹

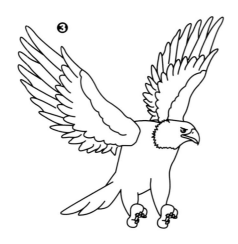

第一步，找張老鷹的照片，作為繪圖參考。

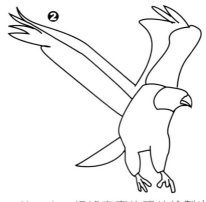

第二步，根據真實的照片繪製出輪廓。老鷹的翅膀可以繪製得細緻些，羽毛的層次分明。每根羽毛的大致輪廓呈現「U」字形。

第三步，進行卡通化。雖然線條要簡練，但是翅膀上的細節還是要有的。只有這樣才能體現出羽毛的豐盈。

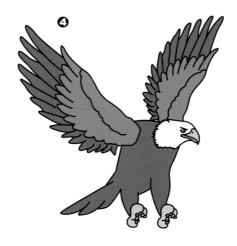

第四步，為鷹添加色彩。這樣一個生動活潑的鷹就繪製好了。看它展翅翱翔的樣子是不是很帥呢。

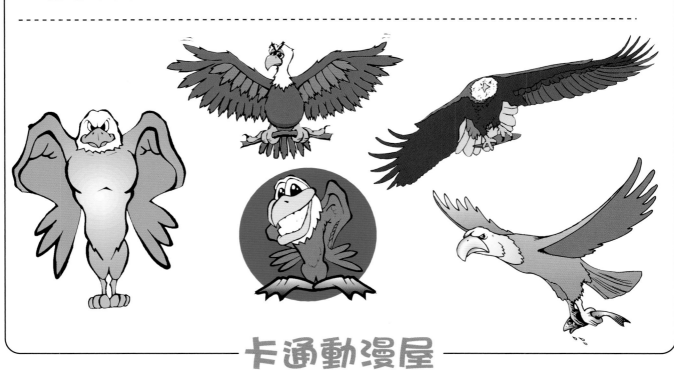

禿鷲

第一步，找張禿鷲的照片，作為繪圖參考。

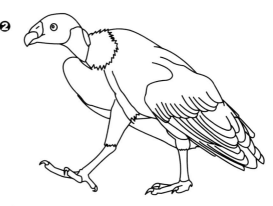

第二步，根據照片繪製禿鷲的輪廓。

第三步，通過誇張、變形將禿鷲卡通化。將整個身體變成黑色，肚皮為白色，身體輪廓很分明。脖子上的「圍脖」用紅色的方巾代替，像餐布一樣繫在脖子上。雙翅變化成手的樣子，更具擬人效果。

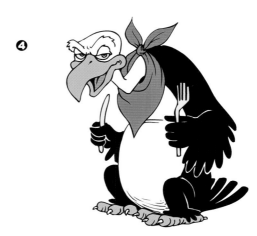

第四步，上色，完善面部表情。為禿鷲配上一幅十分狡猾的面孔，兩手拿著餐具。這種情形會讓人想到，不知誰家的小動物要成為牠的下一餐了。

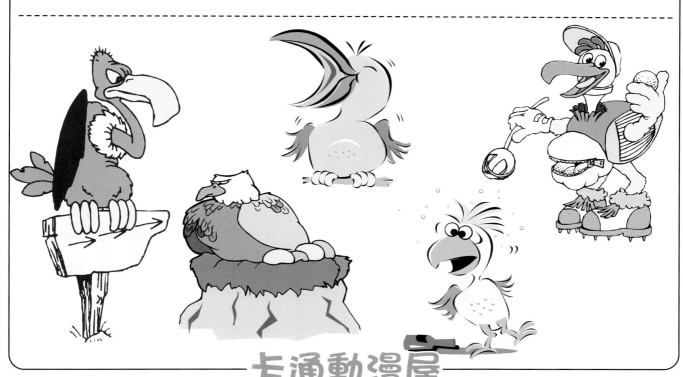

蛇

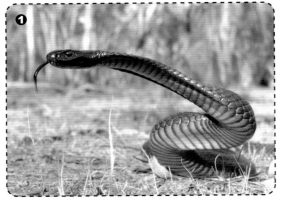

第一步，找張蛇的照片，作為繪圖參考。

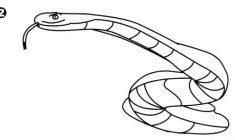

第二步，根據照片繪製蛇的輪廓。吐信是這條蛇的特點，繪製時注意舌尖是有分叉的。在腹部每隔一定距離畫一條條紋，看起來更細膩。

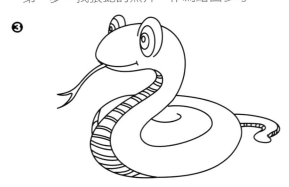

第三步，通過誇張、變形將蛇卡通化。把原本小小的頭放大，縮短盤旋的身體，畫出大大的眼睛，這些改變都使蛇變得不再使人畏懼，反倒是增加了可愛的效果。

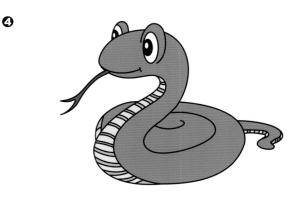

第四步，為蛇添加色彩。胖頭蛇微笑的樣子十分可愛。微笑也使得蛇不再給人凶殘、可怕的印象。

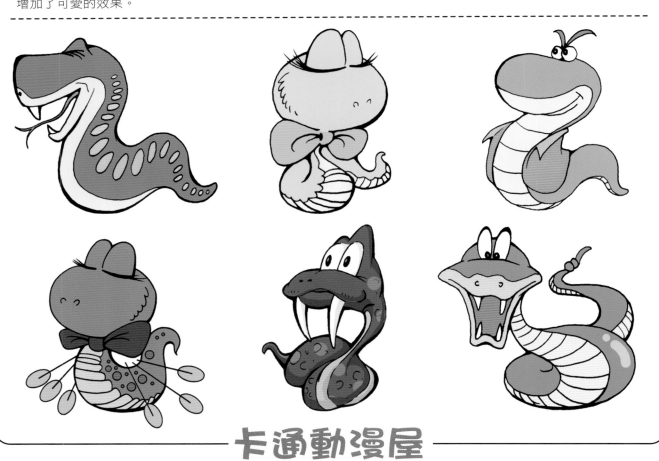

動物

112

蝙蝠

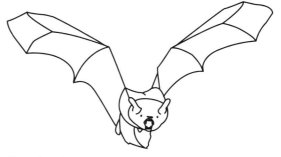

第一步，找張蝙蝠的照片，作為繪圖參考。

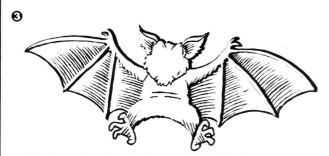

第二步，根據照片繪製蝙蝠的輪廓。繪製蝙蝠翅膀時需要注意，蝙蝠的翅膀很關鍵，要畫出蝙蝠翅膀上的骨架線，以便下一步繪製。

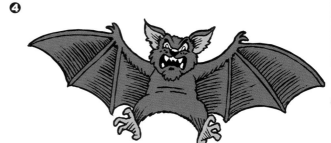

第三步，將蝙蝠卡通化。首先改變蝙蝠的身體姿勢，但仍然保持展開雙翅的樣子。在翅膀上添加蝙蝠的手，畫出張牙舞爪的姿態。

第四步，添加面部表情。張牙舞爪的吸血蝙蝠，當然要配上青面獠牙的表情，盡顯憤怒的一面。

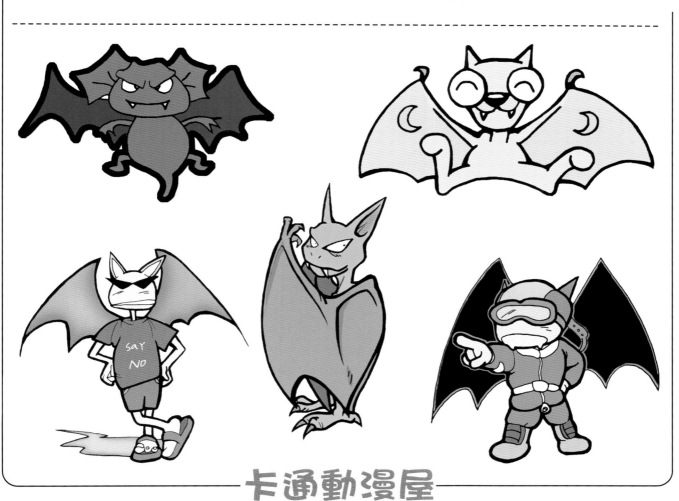

蚱蜢

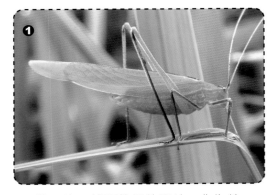

第一步，找張蚱蜢的照片，作為繪圖參考。

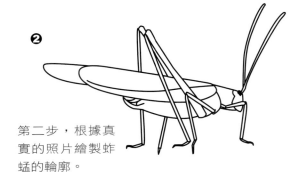

第二步，根據真實的照片繪製蚱蜢的輪廓。

第三步，通過誇張、變形將蚱蜢卡通化。將身體變得圓滾些，身體的層次也變得更分明。放大蚱蜢原本就很有代表性的腿，使真實的蚱蜢逐漸卡通化。

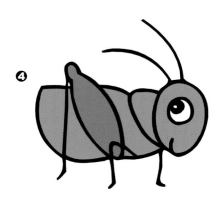

第四步，為蚱蜢添加面部表情。清晨的樹葉上有剛剛凝結的露珠，蚱蜢飲用著露水，享受著清晨愜意的時光。

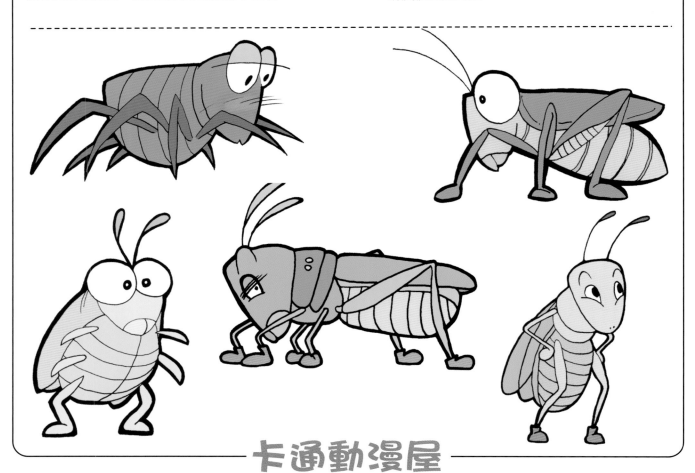

蜜蜂

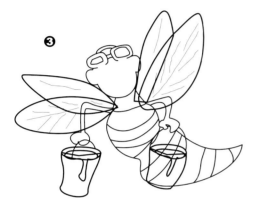

第一步，找張蜜蜂的照片。這隻的蜜蜂正在採蜜，將它轉為卡通一定很有趣！

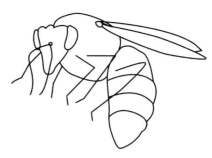

第二步，根據真實照片繪製蜜蜂結構。正在採蜜的蜜蜂牢牢扒在花朵上，想讓身體每個地方都裹上花粉。

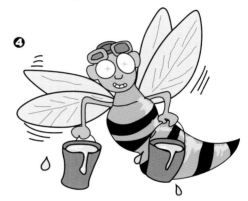

第三步，將繪製好的蜜蜂卡通化。讓蜜蜂拿著兩個裝滿蜂蜜的水桶，繪製成滿載而歸的姿態。

第四步，添加表情、細節。

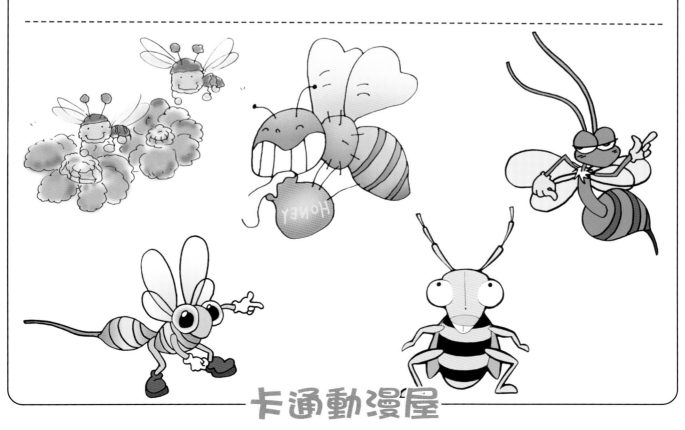

鯰魚

第一步，找張鯰魚的照片，作為繪圖參考。

第二步，根據真實的照片繪製鯰魚的輪廓。盡量繪製得簡潔、線條清晰。

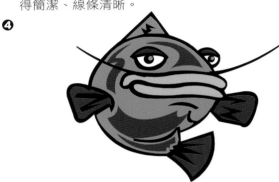

第三步，通過誇張、變形將鯰魚卡通化。加粗鯰魚身體的線條，減少魚鰭上的紋路，使鯰魚變得更簡潔，輪廓更分明。保留鯰魚嘴邊很有特色的兩條長鬚，可以使它看上去更可愛。

第四步，為鯰魚添加面部表情。生活中的鯰魚會給人們留下悠閒自得的感受，卡通世界裡也不例外。可愛的鯰魚每天都過著悠閒快樂的生活。

鯊魚

第一步，找張鯊魚的照片作為繪圖參考。

第二步，根據真實的照片繪製出鯊魚的輪廓。鯊魚身上並沒有什麼紋路，所以輪廓畫起來也十分簡單，只要沿著身體姿勢繪製即可。

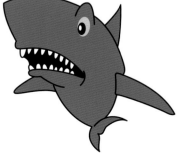

第三步，將鯊魚卡通化。海洋中的鯊魚絕不會作出這樣直立的動作，這種誇張的表現手法是卡通世界中獨有的。

第四步，上色。手舞足蹈的鯊魚，正為剛剛飽餐一頓而雀躍。海洋中的鯊魚，令人畏懼。而這裡的鯊魚，即使向你游來，也會覺得十分可愛。這就是卡通的魅力。

卡通動漫屋

螃蟹、章魚

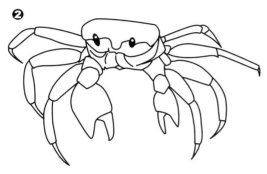

第一步，找張螃蟹的照片，作為繪圖參考。

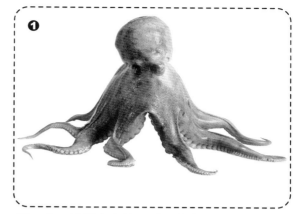

第一步，找張章魚的照片，作為繪圖參考。

第二步，根據真實的照片繪製螃蟹的輪廓。蟹甲上的紋路很多，簡單地勾勒出幾條就可以了。

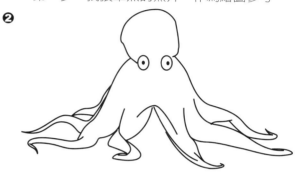

第二步，根據真實的照片繪製章魚的輪廓。章魚爪子上的吸盤可以簡略不畫，只需簡單勾勒出爪子的線條就可以了。

第三步，通過誇張、變形將螃蟹卡通化。複雜的蟹甲用一個橢圓形就可以代替；複雜的八爪也用簡單的矩形繪製。這樣的改變會也使螃蟹更加可愛。

第三步，通過誇張、變形將章魚卡通化。仔細觀察章魚的身形，其實就是圓形與許多長條形組合而成。這種簡單的繪製反倒使章魚變得可愛了。

第四步，為螃蟹添加面部表情。一對瞇瞇眼，將蟹甲變形成嘴巴，還吐著泡泡，這樣的改變實在很有趣。

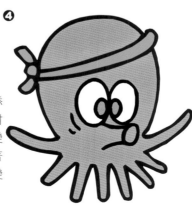

第四步，為章魚添加面部表情。看它睜著大大的眼睛，吸盤式的嘴巴噘得高高的，還真是可愛呀。

卡通動漫屋

海馬、海螺

第一步，找張海馬的照片。這裡選用的是海馬的模型，作為繪圖參考。

第一步，找張海螺的照片，作為繪圖參考。

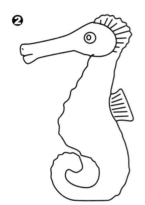

第二步，根據照片繪製出海馬的輪廓。海馬身體上的條紋非常多，目的是凸顯細緻。繪製時篩選有用的紋理，不必全畫。

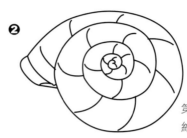

第二步，根據真實的照片繪製海螺的輪廓。仔細畫出海螺螺旋狀的紋路，會更顯細膩。

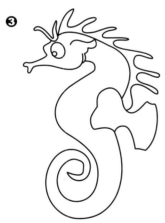

第三步，將初稿轉為卡通形式。身體姿態的改版比較少，主要是修改了背鰭、尾巴等地方，使海馬變得更卡通化。

第三步，通過誇張、變形將海螺卡通化。調整螺旋的密度，就可以將平放在桌面上的海螺殼立起來，同時加粗海螺，這樣可以加強海螺的立體效果。

第四步，添加更多細節，將海馬補充完整。海馬的色彩本就很艷麗，卡通海馬的色彩更加斑斕。

第四步，為海螺添加面部表情。在卡通的世界裡，我們可以再添一對觸角，使海螺變得更可愛。

青蛙

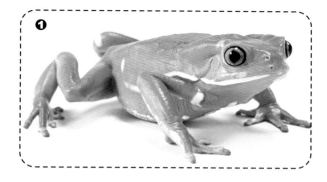

第一步,找張青蛙的照片,作為我們的繪圖參考。

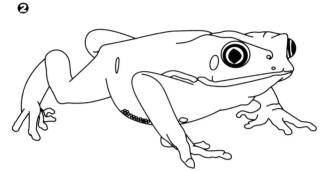

第二步,根據照片繪製出青蛙的輪廓。青蛙身上會有一些斑紋。繪製時需要表現出來,這樣會比較逼真。

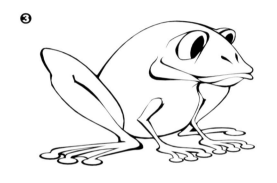

第三步,將繪製好的初稿轉為卡通形式。身體姿態的改變比較少,主要是修改了青蛙的身材,讓它更圓些。腳掌上的吸盤直接用圓形代替。

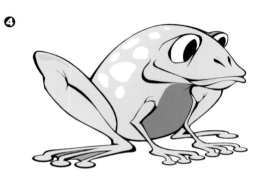

第四步,添加更多細節,將青蛙補充完整。上色後的青蛙色彩艷麗,卡通形象十分突出。

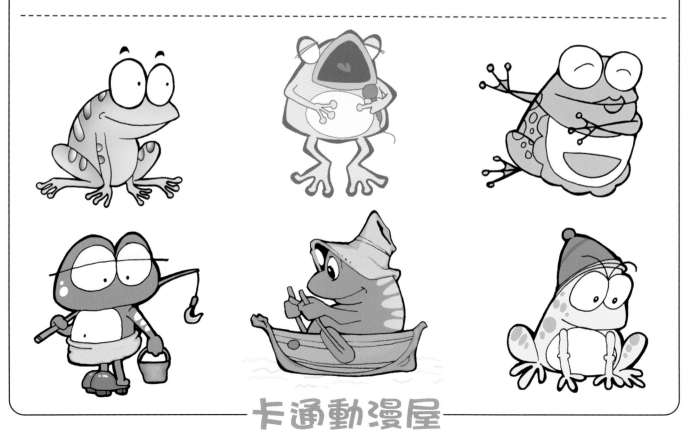

卡通動漫屋

烏龜、海龜

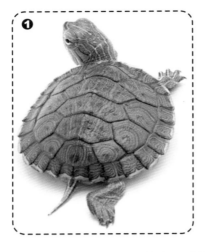

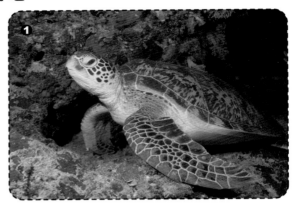

第一步，找張海龜的照片，作為繪圖參考。

第一步，找張烏龜的照片。參考照片進行下一步繪製。

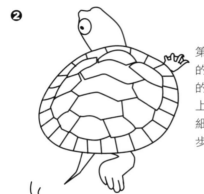

第二步，根據真實的照片繪製出烏龜的輪廓。畫出龜甲上的紋路會顯得很細緻，也方便下一步的繪製。

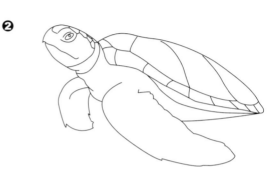

第二步，根據照片繪製海龜的輪廓。整體繪製效果比較接近實拍。

第三步，將已經畫好的烏龜轉為卡通形式。到了這步，就可以改變烏龜的身體姿勢。原本是爬行的烏龜，可以讓它變成後肢直立行走的動物，雙臂交叉在後。這樣的改變，會讓圖畫變得更有卡通效果。

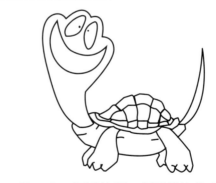

第三步，通過誇張、變形將海龜卡通化。我們對海龜不同的地方進行誇張變形，來塑造它的姿態。即使不變成直立行走，也會充滿卡通效果。

第四步，為烏龜添加細節，修飾面部表情。烏龜向來是長壽的代名詞，把它的形象畫成年邁老者的樣子也不為過。

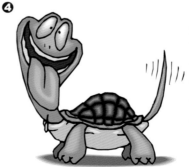

第四步，上色，完成面部表情。這裡所塑造的是十分快樂的海龜，伸長脖子，吐著舌頭，還搖著尾巴。像是夏天裡期待涼爽的寵物狗。

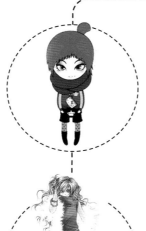

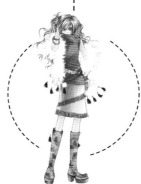

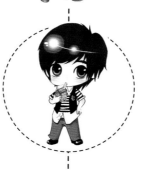

人 物

我們創造著美麗的人
生，享受著生命的歷
程。人生各異、性情各
異，然而生命的純真與
美好卻總是不約而同地
呈現出來。不妨用一顆
單純的心、一雙清澈的
眼睛去發現、去欣賞人
物之美。

女孩

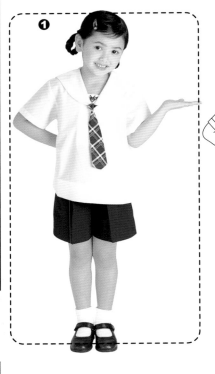

❶

❷

❸

第四步，添加細節及上色。將畫面上的細節補充完整，按照照片中的女孩填充顏色。

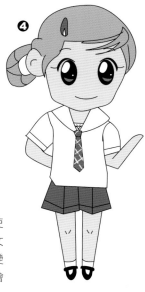

❹

第一步，找張小女孩的照片。小學生最適合Q版人物的塑造。

第二步，根據照片繪製出人物輪廓。

第三步，通過誇張變形，改變人物的身體狀態，使其更具卡通效果。將小女孩頭身比例進行調整，變成Q版樣式。改變手腳的繪製，使其更接近Q版形象。

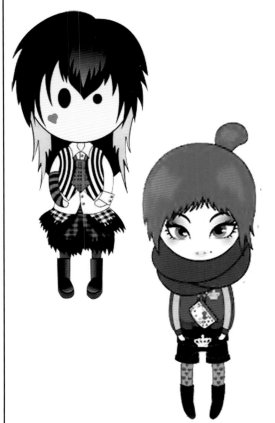

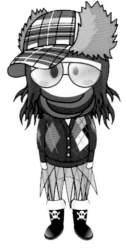

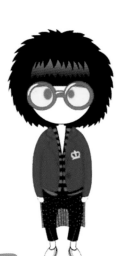

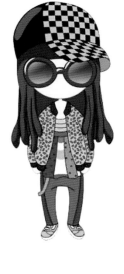

卡通動漫屋

女孩

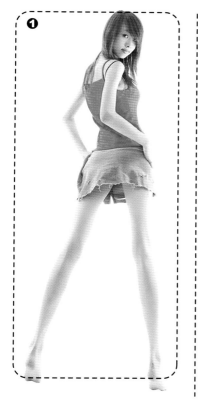

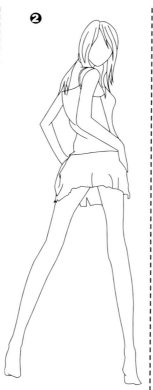

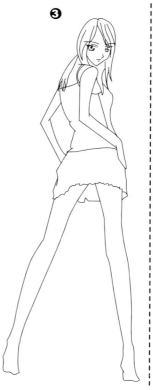

第一步，找張人物的照片，作為繪圖參考。這裡採用的是時裝模特兒的照片。

第二步，用簡單的線條勾勒出人物的輪廓。

第三步，修改身體局部細節，繪製出面部表情。

第四步，根據原始照片進行上色，完成畫面效果。

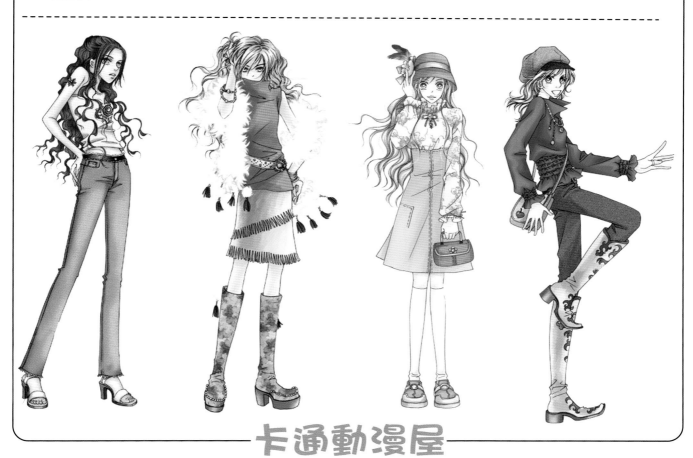

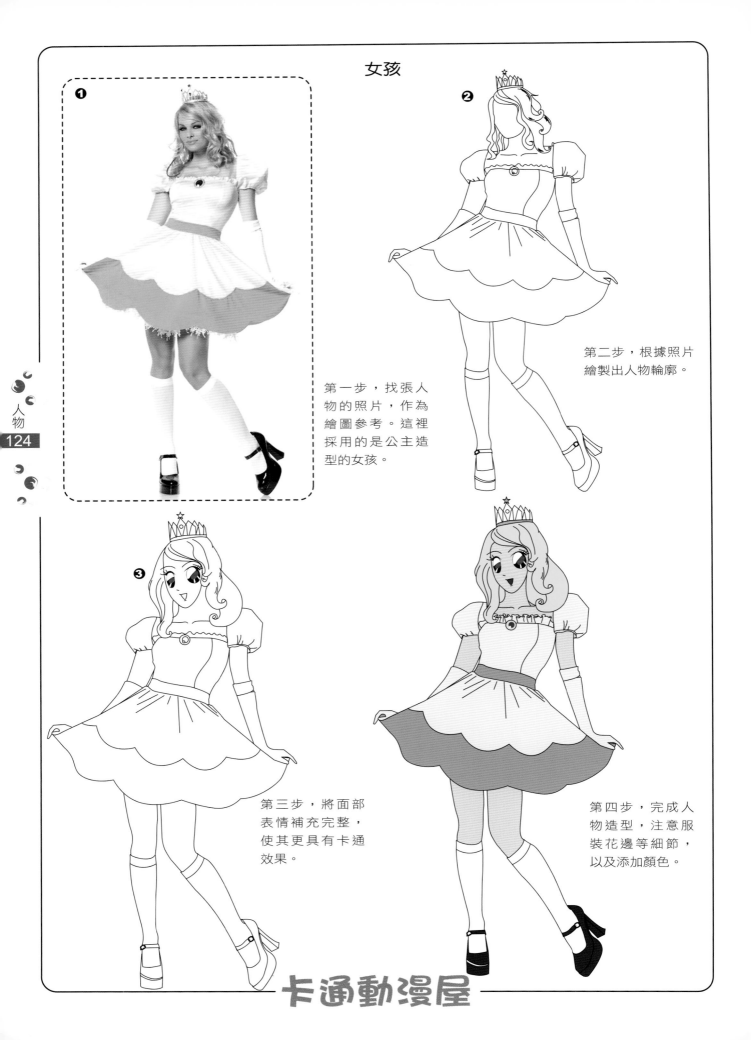

① 第一步，找張人物的照片，作為繪圖參考。這裡採用的是公主造型的女孩。

② 第二步，根據照片繪製出人物輪廓。

③ 第三步，將面部表情補充完整，使其更具有卡通效果。

④ 第四步，完成人物造型，注意服裝花邊等細節，以及添加顏色。

男孩

第一步，找張小男孩的照片，作為繪圖參考。

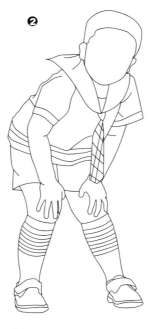

第二步，經過我們的繪製，人物的基本形態已經成型。大體看來還是很接近實拍效果的。

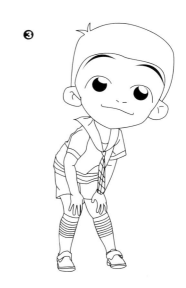

第三步，我們可以通過將人物的頭部放大，來達到卡通可愛的效果。

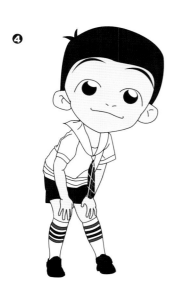

第四步，添加顏色，使卡通人物看起來更生動活潑。這樣一個卡通男孩就繪製出來了。

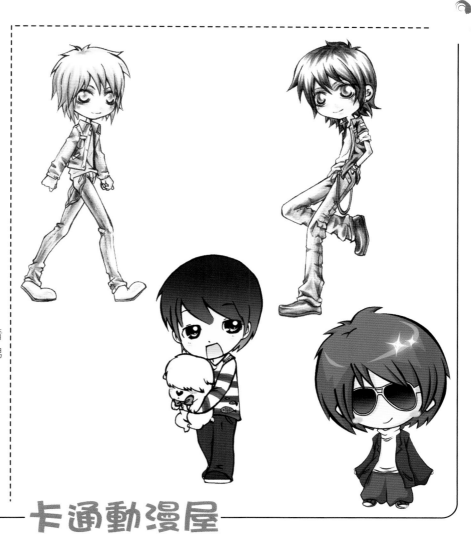

男孩

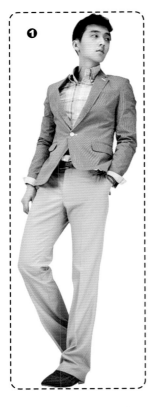

① 第一步，找一張時尚男孩的照片，作為繪圖參考。

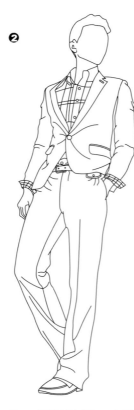

② 第二步，經過繪製，人物的基本形態已經成型。大體看來還是很接近實拍效果的。

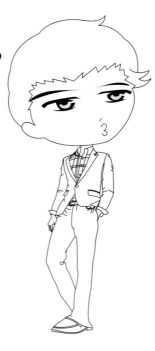

③ 第三步，為人物添加表情，讓他更接近卡通的形象。我們還可以將他的頭身比例改變，來達到卡通效果。

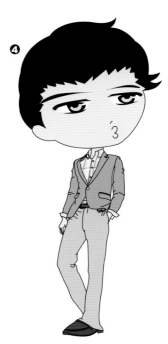

④ 第四步，添加色彩，讓男孩看起來更富有活力。這樣一個卡通形象就繪製好了。

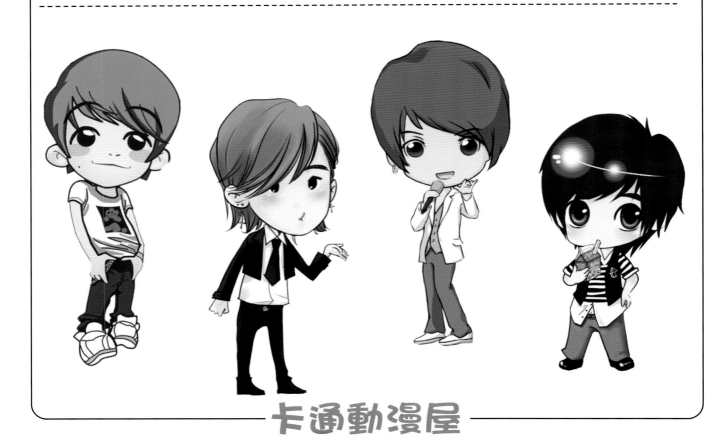

男孩

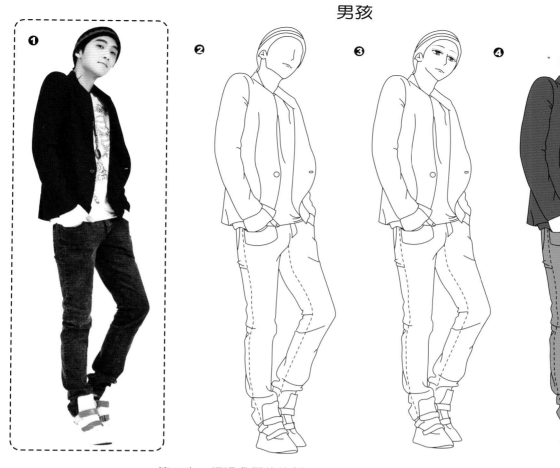

第一步，找一張時尚男孩的照片，作為我們的繪圖參考。

第二步，經過我們的繪製，人物的基本形態已經成型。大體看來還是很接近實拍效果的。

第三步，為我們的人物添加表情，讓他更接近卡通的形象，並且注意衣服的褶皺效果。

第四步，添加色彩。這樣一個真人化的卡通形象就繪製出來了。

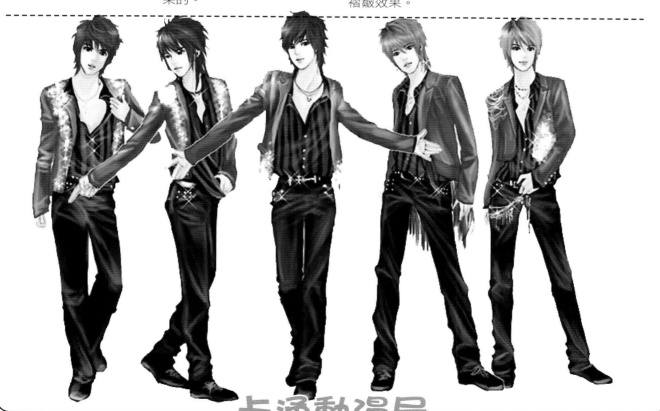

國家圖書館出版品預行編目資料

卡通動漫屋：實物卡通化/叢琳編著 . --臺北縣
　　中和市：新一代圖書，2011．01
　　　　面；　公分
ISBN ：978-986-6142-09-3（平裝）

1.動漫　2.動畫　3.繪畫技法

947.41　　　　　　　　　　　　99026093

卡通動漫屋─實物卡通化

作　　　者：叢琳

發 行 人：顏士傑

編輯顧問：林行健

資深顧問：陳寬祐

出 版 者：新一代圖書有限公司

　　　　　新北市中和區中正路906號3樓

　　　　　電話：(02)2226-3121

　　　　　傳真：(02)2226-3123

經 銷 商：北星文化事業有限公司

　　　　　新北市永和區中正路456號B1

　　　　　電話：(02)2922-9000

　　　　　傳真：(02)2922-9041

印　　　刷：五洲彩色製版印刷股份有限公司

郵政劃撥：50078231新一代圖書有限公司

定價：320元

全系列五冊特價1350元